高等学校动画与数字媒体专业教材

动画造型设计 与动画场景设计（第二版）

吴冠英 王筱竹 ◎ 编著

清华大学出版社
北京

内 容 简 介

动画造型设计是动画创作中极为重要的一部分，是制作动画片的基础。动画造型设计的目的就是要赋予每一个动画角色独特的艺术感染力与生命力，无论动画造型的风格如何变化，作为人的精神与情感的共同载体这一本质是不变的，这一点是动画造型设计的核心。动画造型设计的成功与否在某种程度上决定了一部动画片的成败，因此，掌握造型设计的要义、方法与技能对于从事动画行业的设计师尤为重要。

动画场景设计是指动画片中除角色造型之外的一切物象的造型设计。动画场景设计按照设定的美术风格展开剧情，为每一个镜头的角色表演提供活动空间，包含场景造型、色彩、色调等所有构成元素的设定，主要功能为营造气氛，是一门为完成戏剧冲突、刻画角色性格提供服务的时空造型艺术。在动画设计中动画场景设计与动画造型设计扮演了同样重要的角色，甚至有些动画片是以场景设计取胜。

本书探讨了动画造型设计和动画场景设计的普遍规律，并结合实践经验与案例，深入浅出，为动画设计相关人员提供参考和指导。本书可作为高等院校动画、数字媒体相关专业教材，以及职业院校动漫设计、影视动画相关专业教材，也可作为相关爱好者的自学用书。

图书在版编目（CIP）数据

动画造型设计与动画场景设计/吴冠英，王筱竹编著. —2版. —北京：清华大学出版社，2020（2023.7重印）
高等学校动画与数字媒体专业教材
ISBN 978-7-302-55421-9

Ⅰ．①动… Ⅱ．①吴… ②王… Ⅲ．①动画－造型设计－高等学校－教材 Ⅳ．①J218.7

中国版本图书馆 CIP 数据核字（2020）第 073930 号

责任编辑：田在儒
封面设计：刘 键
责任校对：赵琳爽
责任印制：朱雨萌

出版发行：清华大学出版社
　　　　网　　　址：http://www.tup.com.cn，http://www.wqbook.com
　　　　地　　　址：北京清华大学学研大厦A座　　　　邮　　编：100084
　　　　社　总　机：010-83470000　　　　　　　　邮　　购：010-62786544
　　　　投稿与读者服务：010-62776969，c-service@tup.tsinghua.edu.cn
　　　　质量反馈：010-62772015，zhiliang@tup.tsinghua.edu.cn
　　　　课件下载：http://www.tup.com.cn，010-83470410
印　装　者：三河市龙大印装有限公司
经　　销：全国新华书店
开　　本：185mm×260mm　　印　张：8.75　　　　　字　　数：169千字
版　　次：2009年12月第1版　2020年9月第2版　　印　　次：2023年7月第4次印刷
定　　价：59.00元

产品编号：078670-01

丛书编委会

主 编

吴冠英

副主编（按姓氏笔画排列）

王亦飞　　田少煦　　朱明健　　李剑平

陈赞蔚　　於 水　　周宗凯　　周 雯

黄心渊

执行主编

王筱竹

编 委（按姓氏笔画排列）

王 珊　　王 倩　　师 涛　　张 引

张 实　　宋泽惠　　陈 峰　　吴翊楠

赵袁冰　　胡 勇　　敖 蕾　　高汉威

曹 翀

　　每一部引人入胜又给人以视听极大享受的完美动画片，均是建立在"高艺术"与"高技术"的基础上的。从故事剧本的创作到动画片中每一个镜头、每一帧画面，都必须经过精心设计。而其中表演的角色，也是由动画家"无中生有"地创作出来的。因此，才有了我们都熟知的"米老鼠"和"孙悟空"等许许多多既独特又有趣的动画形象。同时，动画的叙事需要运用视听语言来完成和体现。因此，镜头语言与蒙太奇技巧的运用，是使动画片能够清晰而充满新奇感地讲述故事所必须掌握的知识。另外，动画片中所有会动的角色，都应有各自的运动形态与规律，才能塑造出带给人们无穷快乐的、具有别样生命感的、活的"精灵"。因此，要经过系统严谨的专业知识学习和有针对性的课题实践才能逐步掌握这门艺术。

　　数字媒体则是当下及未来应用领域非常广阔的专业，是基于计算机科学技术而衍生出来的数字图像、视频特技、网络游戏、虚拟现实等艺术与技术的交叉融合；是更为综合的一门新学科专业，可以培养具有创新思维的复合型人才。此套"高等学校动画与数字媒体专业教材"特别邀请了全国主要艺术院校及重点综合大学的相关专业院系富有教学和实践经验的一线教师进行编写，充分体现了他们最新的教学与研究成果。

　　此套教材突出了案例分析和项目导入的教学方法与实际应用特色，并融入每一个具体的教学环节之中，将知识和实操能力合为一个有机的整体。不同的教学模块

设计更方便不同程度的学习者灵活选择，保证学以致用。当然，再好的教科书都只能对学习起到辅助的作用，如想获得真知，则需要倾注你的全部精力与心智。

清华大学美术学院

2020 年 3 月

中国共产党第二十次全国代表大会报告指出：教育是国之大计、党之大计。培养什么人、怎样培养人、为谁培养人是教育的根本问题。

动画造型设计是动画创作中极为重要的一部分，是一部动画片制作的基础。纵观历史，中国动画一路走来充满艰辛，从万氏兄弟的《铁扇公主》到《大闹天宫》，从《哪吒闹海》到《宝莲灯》，历经风云更替，我们记住的依然还是那些经典的动画作品。那些作品的故事早已朗朗上口，实际上我们记住的是那些作品中的动画形象，因为形象演绎了故事，形象传达了精神。这些令我们引以为豪的动画形象不仅代表了那个年代，也代表了中国人民的精神，它们开创了中国动画的历史。但迄今为止，我国成功的动画形象仍屈指可数。

娱乐性是动画这一艺术形式存在的价值。从动画诞生之日起，那些熟悉可爱的动画形象始终伴随着人们度过快乐时光，因此娱乐性同样也成为动画造型最为重要的特征。动画造型设计的目的就是要赋予每一个动画角色独特的艺术感染力与生命力，无论动画造型的风格如何变化，作为人的精神与情感的共同载体这一本质是不变的，抓住这一点是动画造型设计的核心。娱乐性也正是中国动画中比较缺少的元素。动画造型设计的成功与否在某种程度上决定了一部动画片的成败，因此，掌握造型设计的要义以及方法、技能对于从事动画行业的设计师尤为重要。

动画场景设计是指动画片中除角色造型之外的一切物象的造型设计。一部动画

片包含若干主要场景，例如，室内室外、城市乡村或者虚拟世界中的场景。场景设计按照设定的美术风格展开剧情，为每一个镜头的角色表演提供了活动空间。它包含场景造型、色彩、色调等所有构成元素的设定，主要功能为营造气氛，是一门为完成戏剧冲突、刻画角色性格提供服务的时空造型艺术。在动画公司里，我们通常将动画场景设计的工作称为"绘景"，很多动画人员不甘心从事动画场景设计与研究，实际上在动画设计中动画场景设计与动画造型设计扮演了同样重要的角色，甚至有些动画片是以动画场景设计取胜。

随着动画技术的进步和制作手段的多样化，动画造型设计与动画场景设计呈现出了更多更丰富的风格样式，但万变不离其宗。本书正是探讨了动画造型设计和动画场景设计的普遍规律，并结合实践经验与案例，旨在深入浅出，为相关人员提供参考和指导。

感谢文中所引作品的创作者为我们提供了宝贵的内容参考，很抱歉无法与每一幅图片的版权拥有者取得联系，相关者可与我们联系支付稿酬。文章谬误之处，望读者批评、指正。

编著者

2023 年 7 月

勘误及更新

| 目录 |

第1篇　动画造型设计

第 2 篇　动画场景设计

PART 1

第 1 篇

动画造型设计

第1章

动画造型设计概论

　　动画造型设计是指对动画角色的形象、服饰、道具等进行设定的创作。动画是绘画艺术与电影原理相结合的艺术形式，动画造型的设计既要充分体现每一个角色的特性又要符合动作原理和制作技术要求。这是一个对自然和生活中的形象进行选择、概括、提炼、综合的创作过程，设计时不仅需要熟悉和掌握动画造型语言的规律性和特殊性，更需要发挥想象力和创造力。因此，对于生活的细致观察和体验有助于设计经验的积累，尤其要注意观察不同特征的人物形象和动作，更加有利于动画造型设计的创作。无论题材或造型风格是否存在差异，动画总是以人类的共同经验为载体，传达普遍的情感，万变不离其宗。在设计造型之前首先要了解人的外在特征与内在性格差异，不管角色的形象如何变化，都影射了人的特性，只有抓住这一点才能成功地塑造角色，与观众产生共鸣。

　　娱乐性是动画产生、存在与发展的依托，从写实到夸张、从黑白到彩色、从二维（2D）到三维（3D），无论怎样进步，娱乐功能始终是动画的魅力所在，如图1-1~图1-3所示。这一点也正是角色造型最重要的本质特征。人们永远记得那些曾经陪伴他们的动画形象，与他们在一起的感觉总是轻松愉快的。因此，动画造型设计就是以制造欢乐为目的，将每一个动画角色赋予生命力与艺术感染力的创作过程。图1-4~图1-11所示为几个经典的动画形象。

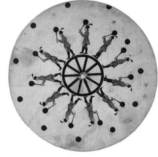

图 1-1（左上）
《滑稽脸的幽默相》詹姆斯·斯图尔特·布莱克顿

图 1-2（右上）
转盘画面影像镜，也叫"诡盘"（1833）

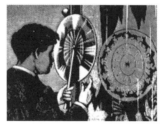

图 1-3（左下）
西洋镜（1834）插图中"玩具"里面的图片是一个长条状，可在圆框内围成一圈，人物动态可循环观看

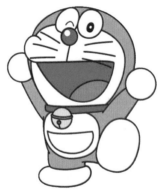

图 1-4
《哆啦A梦》藤子·F·不二雄（日）

图 1-5
《冰河世纪》蓝天动画工作室制作二十世纪福克斯电影公司发行（美）

图 1-6
《龙猫》吉卜力（日）

图 1-7（左 1）
《阿基拉》大友克洋（日）

图 1-8（右）
《玩具总动员》迪士尼（美）

图 1-9（左 2）
《汽车总动员》皮克斯（美）

图 1-10（左 3）
《闪电狗》迪士尼（美）

图 1-11（左 4）
《超级无敌掌门狗：人兔的诅咒》阿德曼
动画公司（英）

思考与训练

回顾动画发展史，了解动画是如何产生的。

第 2 章

动画造型设计的艺术特征与风格类型

　　动画造型设计的总体艺术特征可以概括为简洁而有力。简洁是指运用尽可能概括的造型手段来塑造动画角色的形象；有力是指能够充分地体现出动画角色的性格、内涵与外在特征。这既体现了造型艺术的基本要求，同时也符合动画制作技术的要求。历史上的独乐玩具是利用视觉暂留原理制作的"小动画"。独乐玩具由一个小圆片和系在两边的两段绳子组成，圆片的正面画着一只鸟，背面画着一个鸟笼。当绳子拉直使圆片转动的时候，仿佛看到圆片上的小鸟站在鸟笼里（见图 2-1）。人们从这个玩具中得到了启发，为了能看清楚快速转动中圆片上的形象，必须使其轮廓清晰、特征鲜明，而要获得这种图像，就要对形象的特征进行高度的概括和夸张。近一百年来，设计师遵循这一原理，设计了许多妙趣横生的动画造型，那些独具魅力的动画角色令人过目不忘。另外，动画片的制作过程极为繁复，工作量巨大，通常需要一支几十人到几百人的团队完成。一部 90min 的二维剧场动画需要十几万幅原动画，如《悬崖上的金鱼姬》，全部手绘稿有 17 万张之多。从这个角度来看，每减少一条线就意味着减少了非常多的工作量。因此，以最简洁的造型语言表现出最丰富的视觉效果是动画造型设计的重点，设计中运用的每一条线、每一个面都必须能够体现出角色的形态、神态、质量、质感等诸多要素。

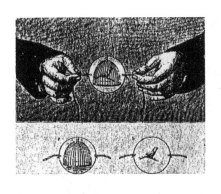

图 2-1
独乐玩具

　　随着动画制作手段的多样化，其造型设计的风格也越来越丰富（见图 2-2~图 2-12）。总结动画造型近百年的演变过程，大致可以将其归纳为两类，一类为漫画风格；另一类为写实风格。漫画风格是指对客观现实的自然物象进行一定程度的夸张和变形处理的造型风格，强调角色的某种性格特征，是一种幽默有趣的造型艺术形式。超越自然形态的漫画风格造型具有很大的张弛度，设计时可以"随心所欲"。不同国家和民族的造型设计师，由于文化差异以及自身审美取向和生活阅历的不同，设计出的漫画风格造型也风格迥异，通常不可避免地带有许多个人风格。这些不同风格的造型往往也导致动画片风格的不同，例如，欧美、日本等国家和地区的动画片便各自具有显著的特征。写实风格的造型基本以自然物象的形态和比例关系为基准设计，通常运用光影效果，强调明暗对比与画面层次，具有很强的视觉冲击力。写实风格的角色神态更加自然和逼真，色彩设计开始使用灰色调，更加细腻地表现了自然色。例如，美国早期的动画电影《木偶奇遇记》《白雪公主》及日本的动画电影《阿基拉》《狼人》《幽灵公主》等。其中，《白雪公主》的角色造型与动作设计基本以真人表演的拍摄影像为参考，逐格归纳总结运动特征后进行原动画绘制，其造型形象、身高比例、说话的口型、动作动态设计等均接近于现实。写实风格的造型并非一味地模拟真实，而是使角色的性格更具典型性，且不失动画的本质特征。技术的介入为动画造型设计提出了新的要求。运用计算机软件的建模和渲染技术制作的三维动画角色拥有了全新的视觉感受，无论漫画风格还是写实风格的造型，其造型质感和运动状态都非常接近于"真实"。三维动画一改二维动画以线为主的造型手段，空间感和立体效果成为设计师需要考虑的因素。三维动画角色更接近于人眼看到的真实物象，因此，在设计这类动画角色时需要使用空间概念构思造型，以便更好地表现纵深的体积感。

图 2-2（左上）
漫画 丰子恺（中国）

图 2-3（左下）
漫画 莫比乌斯（法）

图 2-4（右）
漫画 手冢治虫（日）

图 2-5
《人型电脑天使心》（第八卷下）CLAMP（日）

图 2-6
《二十世纪少年》浦泽直树（日）

图 2-7
《西游记之大圣归来》天空之城等（中国）

图 2-8
《姜子牙》彩条屋、光线影业（中国）

图 2-9
《借东西的小人阿莉埃蒂》吉卜力（日）

图 2-10
《猫在巴黎》Gébéka Films（法）

图 2-11
《怪兽大学》皮克斯（美）

图 2-12
《加菲猫的狂欢节》Mark A.Z.Dippé、
Kyung Ho Lee 联合执导（美 / 韩）

思考与训练

绘制一款属于你自己的"独乐玩具"。

第3章

二维动画造型设计

3.1 漫画风格

漫画风格一直是动画造型的主流形式，这种风格充分体现了动画艺术的娱乐性特征。漫画风格充满艺术家匪夷所思的想象力，造型夸张又具有丰富的内涵，这是动画造型设计的关键，更是漫画风格造型的魅力所在。

漫画风格动画造型的基本特征为简洁夸张。简洁是指设计时运用的造型语言要少，尽量做到精练和概括；夸张是指将造型的形态进行主观改造并夸大角色的某些特征。动画中的角色大致分为两种类型，现实中的自然物，如人物、动物、植物等角色形象最为常见。如《猫和老鼠》《加菲猫》《跳跳虎历险记》等动画片中的角色，均以现实中的动物为原型而设计，具有全新的艺术形态。漫画风格的造型手段不应是盲目夸张和简单变形，每一部分的设计都应该基于角色性格的外化需求，同时又要符合动画制作的技术要求（见图 3-1~图 3-8）。在具体设计过程中，要注意以下几个方面的问题。

图 3-1
《大坏狐狸的故事》根据漫画家本杰明·雷内的同名绘本改编（法）

图 3-2（左）
《大闹天宫》上海美术电影制片厂

图 3-3（右）
《哪吒闹海》人物设计稿　张仃

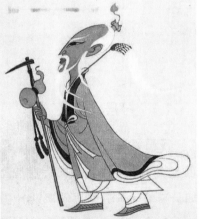

图 3-4
《森林大帝》手冢治虫（日）

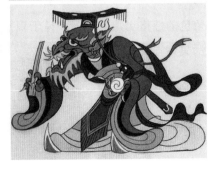

图 3-5
《阿童木》手冢治虫（日）

图 3-6
《鼹鼠的故事》兹德涅克·米勒（捷克斯洛伐克）

图 3-7
《猫和老鼠》米高梅（美）

图 3-8
《辛普森的一家》福克斯（美）

3.1.1　符号化特征

　　漫画风格的动画造型具有明显的符号化特征。符号化是指所要塑造的动画角色有别于同一类造型的特定造型样式（形态），能够传达出独有的符号信息。例如，猫的动画造型比较常见，它们在不同的动画片中具有明显的差异，强调的结构、角度、部位不同，造型的效果就不同。强调造型符号化的目的是为了使每一个角色的性格更加突出，并易于识别。同时要防止造型手段的概念化倾向，如果最终结果与所设定的角色性格不符，那么一切形式也将失去意义。形象是角色性格的载体，因此，造型符号应该始终清楚地传达它所承载的内涵，如图 3-9 和图 3-10所示。

图 3-9（左）
《阿凡提》吴冠英

图 3-10（右）
《孙悟空——小猴子的故事》吴冠英

3.1.2　造型语言简洁丰富

不同的造型风格所使用的造型语言有很大差异，"少则多"的原则非常适合漫画风格的造型设计。"少则多"是指造型语言简练而丰富，即用最少的造型元素表现出角色的形态、结构、动态以及情感等特征（见图 3-11）。

图 3-11
《维尼熊》迪士尼（美）

3.1.3　影像效果及表现力

这里的影像是指物体的外轮廓，动画造型的外轮廓不仅能明显地体现角色的形体特征，同时还具有独特的表现力。利用角色影像的差异可以构成丰富的视觉效果，营造出特别的场景气氛。造型的轮廓是角色个性的外延，设计时要特别注意造型形态与构成要素的组合关系。例如，米老鼠头部的构成元素是一个大圆形和两个小圆形；菲利克斯猫头部的构成元素则是一个圆形与三个锐角的组合（见图 3-12）。这些不同的几何形状带来不同的心理感受，圆形使人感到温暖亲切，而三角形含有尖锐冷峻的意

味。可以借用对于影像外形的不同心理感受力来塑造角色造型，这也是一种常用的造型手段（见图 3-13~ 图 3-16）。另外，通过审视造型的影像特征可以帮助设计师对角色的结构、比例、形态关系和总体视觉效果做出判断，因为通过影像看到的是造型的整体关系，它不受局部细节的干扰，很容易修正动画造型设计中的问题。因此，取造型的影像作比较和判断是检验角色造型设计的一种有效方法，如图 3-17 和图 3-18 所示。

 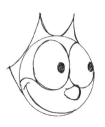 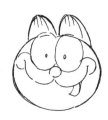

图 3-12
造型语言的归纳

图 3-13
米老鼠造型　迪士尼　图片复制 / 王筱竹

图 3-14
《神奇宝贝》汤山邦彦执导

图 3-15（左）
孙悟空造型
张光宇

图 3-16（右）
猩猩造型《学问猫教汉字》
吴冠英

图 3-17
造型的剪影效果《孙悟空——小猴子的故事》吴冠英

图 3-18
造型的影像效果可以对角色的结构、比例、形态关系和总体视觉效果做出判断

3.1.4 结构与体面关系

造型的结构包含两部分：一是指外在的形态结构；二是指各部分具体的结构。第一部分主要解决造型的大结构和比例关系是否合理恰当；第二部分则侧重内在的结构，如骨骼、关节及局部的结构，内在结构关系到角色的动作和表情的设计（见图 3-19）。如果角色造型为客观现实中的物体，其本身的结构可以作为设计时的参照，可以在此基础上添加或删减其中的组成元素并进行夸张与变形；幻想中的角色造型则无现实中的物体可以参照，而是需要通过想象完成它们的造型，其中结构的作用尤为重要。通常来说，在设计角色造型时一定要有"动"

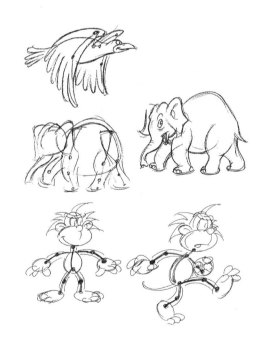

图 3-19
骨骼与关节点设计，每一个角色的外形与内在结构都会构成不同的运动规律

的意识，因为动画中的角色性格基本是通过动作来体现的。而结构的重要性在于为角色表演提供了特有的模式，它的整体动作、姿态、情态的设计，包括头部的常态、非

常态的表情变化这些环节都与角色的造型结构有关。因此，结构能决定角色的运动规律，原画部门可以根据造型的结构特征提示进行角色的动作设计。为适应当前动画影片中全景式构图和镜头运动的需要，角色造型也要求多向度、多体面地塑造结构关系。造型设计师除了绘制设计稿还会将角色造型制作成雕塑，以便于从各个角度对造型结构进行推敲和修正。制作角色的立体模型能够开阔空间思维，有助于二维动画的创作，同时也为原画部门的动作设计工作提供了方便。

3.1.5 表情刻画

漫画风格造型的表情刻画较为夸张，依据故事情节的不同，夸张的程度也有所不同。无论什么样的动画角色，其表情的设计都是以人的基本表情为参照（见图 3-20），这样更易于引起观众的情感共鸣。

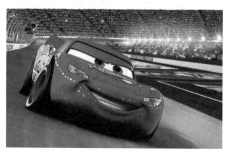

图 3-20
《汽车总动员》皮克斯（美）

角色的喜、怒、哀、乐等常态表情和非常态表情的设计需要提供给原动画做参考（见图 3-21~图 3-25）。设计时通常需要做简化和归纳以强化角色的特征与性格。每个动画角色的表情变化中，眼睛与嘴形的变化最为突出，两者要互相配合才能传情达意。常用的嘴形可归纳出 5~6 种形态，交叉使用，当角色动起来时就不会显得单调。实际上，当角色的表情变化时，其面部的眉毛、鼻子、毛发等其他器官甚至全身的结构都会产生相应的变化。因此，在设计中可以通过手势或腿脚动作的辅助，增强角色表演的视觉效果，但要针对镜头运用的具体情况而论。非常态表情是指角色瞬间动作极度夸张的一种表情状态。当动作夸张时，包括局部器官在内的全身结构的外形都可能被改变，以达到视觉

图 3-21
《猫和老鼠》米高梅（美）

图 3-22
《海绵宝宝》尼克卡通制片公司，浮游生物联合影业（美）

图 3-23（上）
《熊的故事》角色说话时夸张、可爱的
表情

图 3-24（中）
《橡皮泥大盗》上海电影制片厂

图 3-25（下）
《孙悟空——小猴子的故事》吴冠英

冲击效果的最大化。这种极具戏剧性的动作处理手法是漫画风格的重要特征，也是动画艺术的魅力所在。对角色的非常态表情的夸张并无度量的限定，可以依据剧情需要和设计师的想象力充分发挥。

3.1.6　角色的组合关系

多角色的排列组合在镜头中能够产生节奏变化。在一部动画片中，不同角色的形态与个性都是各自独立的，但出现在同一画面中时又产生了对比、和谐、统一的整体关系（见图3-26和图3-27）。对每个角色的形态与体量感的把握非常重要，尤其是那些经常出现的角色，如《狮子王》中的彭彭与丁满，它们巨大的形体差异非常逗趣，造型既具形式美又不失和谐（见图3-28）。进行多角色造型设计时，要将单一角色的造型设计纳入整体造型风格中进行比较，排列出清晰的主从关系，以达到画面构成形式的多样性和视觉秩序的统一。

图 3-26（左上）
《飞屋环游记》多角色组合时应注意画面的构图与节奏

图 3-27（左下）
《龙猫》吉卜力（日）

图 3-28（右）
《狮子王》迪士尼（美）

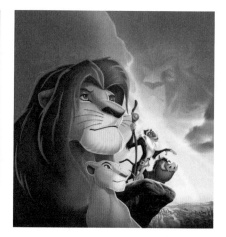

3.1.7 造型系列化

为了突出一部动画片整体造型风格的统一，可以将造型系列化。造型系列化是一种特殊的造型手法，即将某一相对确定的造型元素纳入每一个角色造型中，再根据每一个角色的特征添加其他造型元素。例如，《辛普森的一家》《孙悟空——小猴子的故事》的角色造型就是运用了系列化的设计方法。系列化的角色造型风格突出、易于识别，并且在某种程度上减少了制作部门的工作量，适合应用于角色众多的电视系列片的制作。造型系列化的难度在于角色共用造型元素的设计，共用造型元素必须具有明显的特征以及被所有角色兼容的可能性，这也是整套造型设计成败的关键点。图 3-29~ 图 3-31 所示为兼容的几种系列化造型。

图 3-29（左）
共用造型需有"兼容性"，可塑造不同的角色。《孙悟空——小猴子的故事》系列化造型 吴冠英

图 3-30（右）
塑造不同民族,《学问猫教汉字》同一造型与不同的服饰搭配

图 3-31
塑造不同年龄,《平成狸合战》
吉卜力（日）

3.1.8　联想创造角色造型

在文学中，比喻、象征的描写手法源于联想的结果。联想是艺术创作的一种感悟，同样，也可以从联想中找到动画造型设计的切入点。联想的能力来自平时对客观世界与现实生活的细致观察和比较，世界万物之间都存在着某种关联性，生活经验的积累会促使联想的产生。例如，凶恶残暴的人可以令人联想到豺狼等相貌秉性凶恶的动物，而一个胆小的人则可能具有绵羊的特性，用动物的某些特征和元素塑造人物会产生意想不到的效果。同样，在刻画某些动植物时，也可以将人的表情、动态特征融入其中。创作非自然、非现实的动画造型更加需要借助联想来完成，当客观世界中的一切形象都无法承载创作者的情感和欲望时，他就会以主观意象去创造一个符合心里意志的全新形象。

动画是一个充满想象的天堂，在动画设计的整个过程中，尤其在造型设计和运动设计中，联想的作用非常强大。动画造型的设计包含角色运动状态的设计，动态语言不但用于动作设计同时也成为造型设计的要素，这也是角色造型具有娱乐性和独特审美价值的关键所在。

动画角色的运动规律由于各自属性的不同而不同：一是自然属性；二是心理属性。无论何种形象的角色都具备第一种属性，因此，结构不同的各种生命体具有各自特定的运动规律。例如，人的运动；四足动物的行走、奔跑；禽类的飞翔等，这些不同角色由于自然属性的不同，其运动规律也有着本质的区别。而非生命体的运动则要依靠外力的作用，例如，拍皮球时皮球的运动，被抛掷的石块的运动等，诸如此类的物体运动规律与重力和施加外作用力的大小有关，因此，具有特殊的运动轨迹和状态，同时也包含了人的主观因素。动画在表现这些角色的自然属性时，更多地会融入第二种属性，即心理

属性。动画这门艺术本身带有很强的表现主义色彩，其中，某些角色的属性不一定被设置为它的自然属性，而是转为表达某种特殊情感的方式。正如动画片中的动物形象，它们通常具有人的行为特征，已经完全被人格化的心理属性支配，如牛可以有双足双手，并且可以像人一样直立行走和奔跑。因此，了解角色的自然属性，并通过联想融入心理属性的设计，可以更好地塑造角色造型，如图 3-32~ 图 3-35 所示。

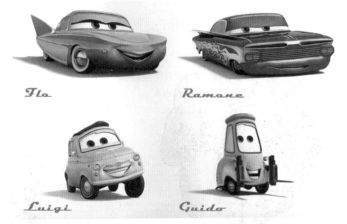

图 3-32（上）
《汽车总动员》通过联想牛的形象来设计角色的表情与动作

图 3-33（下）
《汽车总动员》根据人类的性别、年龄、职业等特点联想角色的造型特征，并赋予它们个性

图 3-34
《田中达之原画集》创作灵感为昆虫的复眼与纤细的腿脚

图 3-35
生活中有很多能够引起联想的事物应注意观察

3.2 写实风格

与漫画风格造型相比，写实风格造型是指依据客观事物的比例、形状、结构等准确刻画角色形象的动画造型样式。

3.2.1 人物造型

在写实风格的动画中，多数以人物造型为主（见图 3-36~图 3-39）。与其他角色造型相比，人物造型的设计是难度最大的。首先，各类人物的比例、结构、形态相似，表情变化微妙而复杂，结构稍不准确就会被观众挑剔。其次，人的结构动态复杂多变，这就要求在设计人物造型时，不仅要注意年龄、相貌、外形、服饰等外在特征，更要对他的职业、民族、文化背景等资料做充分地了解，并揣摩不同因素可能造成的人物性格和气质的差异。日常生活中，要注意收集与人物造型相关的资料，并熟悉人体构造，对人物的细微表情和动作变化特征做直接或间接地观察，只有这样才能更加生动、准确地塑造人物角色。

图 3-36（左）
美国漫画人物

图 3-37（右上）
《风之谷》吉卜力（日）

图 3-38（右下）
《攻壳机动队》押井守（日）

图 3-39
《田中达之原画集》田中达之
（日）

3.2.2　动物造型

自然界中动物的种类非常多，动画片中的动物角色多是人们熟悉的常见类型，如陆地、水生、飞行类和两栖动物等。要设计写实风格的动物造型首先要了解它们的内在结构与外在形态。经过简化的动物造型更应该体现出准确的结构特征。另外，动物有各自独特的肢体语言和交流方式，这些特征成为角色动作设计所要具备的因素。虽然通常借用动物角色表现人性，但并不意味着可以忽略这些基本的内在特征而盲目设计。为适合角色表演的需要，在动物造型的设计中可以局部改变角色的结构，例如，一条蛇拥有如同人一样丰富的面部表情，一只鸟的双翅可以拿放物品，也可以做出人类的各种手势等。这些拟人的幻化特征并不会引起视觉上的不适，移情于动物角色反而能够使观众更好地融入角色和故事情节的发展中。因此，在动画片中，动物角色的造型基本上超越了动物本性，可以理解为一个具有动物符号特征和"人性"特征的综合体（见图 3-40）。

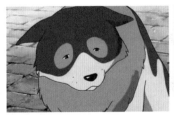

图 3-40
不同动画影片中不同性格特征的狗的造型
《佛兰德斯的狗》黑田昌郎（日）《美丽城三重奏》哥伦比亚三星家庭视频公司（法国、比利时、加拿大）《小倩》电影工作室有限公司等出品（中国香港）

3.2.3 幻想角色造型

动画是幻想角色获得生命的最佳园地。所谓幻想角色是指那些匪夷所思的现实生活中不曾见过的物象，例如，"天使"的形象通常会令人想起西方神话故事和绘画作品中那些长有一对翅膀的可爱的小孩子，人们通常比喻生活中可爱的人为天使，而实际上真正长有翅膀的天使即使存在于宇宙间也至少是人类所不能看到的。某些幻想的角色看似荒诞离奇，但都是宗教、哲学、文化与现实生活的产物。动画作品中幻想的角色很多是客观生命体的复合物，它们与现实的巨大差异带来新奇有趣的视觉感受和特别的愉悦感。幻想角色的生存环境完全是虚拟和想象出来的，观众不会将其与任何现实中的物象作比较和判断，在这个前提下，任何荒诞的角色造型和故事情节都被认为是合情合理的，因此，幻想角色的造型设计完全是一种无制约性的创作。

幻想角色的造型结构必须具有合理性。每一个物体都有自身的结构，即使非现实世界中的臆造形象同样应该具有自身相应的结构（见图3-41~图3-43），只有这样才能获得"真实"感，只有具备"真实"感的幻想角色才具备"生命"存在的可能。观众在审视这些角色的时候仍然以自己的生活经验为标准，如果幻想角色的设计得不具合理性，将无"真实"可言。角色的表情、肢体语言等设计都要以结构为准，因此，结构对于幻想角色造型非常重要。例如，麒麟兽是中国传统文化中的图形，它是几种动物的组合体，如果把麒麟设计为动画角色，就应该为它设计骨架和关节点以确定它的身体结构与运动特征。

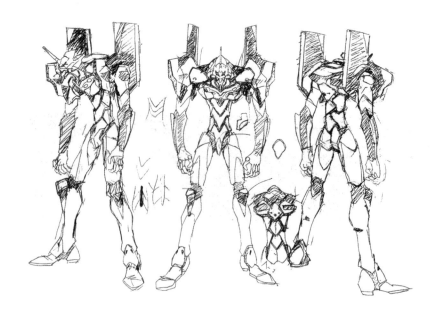

图 3-41
EVA 造型　机器
人结构设定

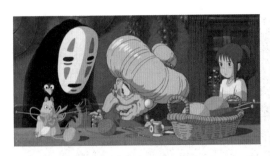

图 3-42
《千与千寻》无脸男等幻想角色的设计　吉卜力
（日）

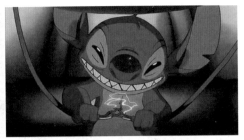

图 3-43
《星际宝贝》史迪仔的造型设计非常成功（像
狗一样可爱的外星宠物）

3.3　色彩设定

　　色彩是动画造型设计的构成元素之一，造型的色彩需要根据整体美术风格进行统一设定。漫画风格的动画片，造型概括，色彩单纯、明确，符号性强，每一个角色都有明确的色彩符号。设计时，整套造型色彩的明度与纯度控制应首先从主要角色开始依次完成，使主配角色彩层次清晰，一目了然；装饰风格的色彩运用因素较为复杂，故事取材不同，故事所反映的地域、民族、历史等因素不同，相关的色彩设置规律就不同（见图 3-44）。就一个国家而言，其历史上不同时期的装饰图形和色彩风格也存在很大差异。因此，不仅要掌握色彩的基本原理和规律，而且还要能够传承人文艺术的精粹并加以创造性的发挥，才能在色彩的处理上既准确地反映影片的主旨又独辟蹊径，令人耳目一新。

　　写实风格的动画造型基本上依照客观世界中的自然色进行归纳和设定。一般情况下，使用单色法或者双色法较多。色法是指上色的规则，分为单色法、双色法、三色法和五色法等，通常色法的多少决定了画面色彩和明暗层次的多少。无论单色法还是多色法，使用得当都会产生各自不同的视觉美感（见图 3-45~ 图 3-47）。但色彩层次过多有时可能造成画面闪烁，同时增加了后期制作的难度。多色法可用于设定静止画面的色彩，以丰富画面视觉效果。角色的色彩设定需要根据每一个镜头中的光源与环境色的变化做出相应的调整。当然，艺术的真实并非客观自然的真实，写实风格的色彩设定体现了设计师对色彩表现力的理解以及创造性应用。色彩设定的作用为保障动画制作过程中的用色标准化分为两个部分：一是基本色彩设定，确定每一个造型的色彩配比度；二是角色在特殊场景中的色彩设定。目前使用计算机软件对造型进行色指定，RGB 值的限定较之传统的制作方法极大地提高了制作效率。

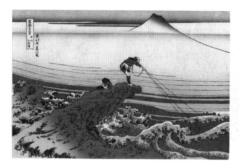

图 3-44
葛饰北斋（日）　装饰风格

图 3-45
《人狼》押井守（日）　单色法

图 3-46
《红辣椒》今敏（日）　双色法

图 3-47
《你的名字》新海诚（日）　双色法

3.4　与场景的契合

场景为动画角色提供表演的空间。角色造型风格与场景造型风格在前期美术设计时就已经确定下来，它们之间存在着对比、统一的关系。其中，造型色彩应与场景协调并能够活跃在第一视觉层上，其明度、纯度的倾向以及色调的设计直接决定了镜头的空间秩序，这也是画面节奏变化的需要；另外，应根据导演的意图以及情节的需要对画面主

图 3-48
《埃及王子》梦工厂（美）

次造型进行具体调整。例如《埃及王子》中的一个场景，在镜头中以人物为视觉中心进行画面元素调度，首先利用补色关系对画面进行分割，羊群的色彩过渡至远处使它逐渐融入场景中（见图 3-48）。设计师使用色彩语言划分整个画面的主次关系，使其层次鲜明并产生纵深的空间感，如图 3-49 和图 3-50 所示。

图 3-49
角色造型风格与场景吻合
《阿基拉》东宝株式会社（日）《幽灵公主》吉卜力（日）《千与千寻》吉卜力（日）

图 3-50
《孙悟空——小猴子的
故事》吴冠英 角色造
型风格与场景风格配合

3.5 造型的绘画性

　　动画自诞生之日起，从形式到内容都体现了绘画性的本质特征。根据调查数据显示，大部分观众对于手绘动画充满着亲切的感情，他们普遍认为动画片是画出来的。的确，手绘动画陪伴着人们度过了快乐的童年，始终有它不可替代的魅力，但并非仅仅因为这段动画发展的历史，而是由于动画的绘画性能够体现出动画艺术最具人性化价值的一面。例如，在中国水墨动画《小蝌蚪找妈妈》《牧笛》，或者《大闹天宫》《哪吒闹海》《骄傲的将军》等突出民族传统装饰艺术风格的作品中，绘画手段的使用使绘画性得到了充分的体现。绘画性最大限度地体现了不同创作者的情感与心理轨迹，艺

术家在设计描绘每一个角色造型与动作的时候，注入的主观意图越多，越容易拉开角色与客观现实的距离。尤其是在那些独立动画作品中，艺术家独具匠心的构思与不可重复的绘画技巧更加增进了动画艺术的魅力。动画的创造性价值便在于此，这也是近百年来动画沿袭了这种费工费时的制作方法的缘由。图 3-51 为《千与千寻》的前期设计草图和完成稿。那些无论漫画风格还是写实风格的动画造型，全部来源于对自然物体或幻象的艺术夸张。艺术家归纳其精神内涵并赋予它形象，这种主观创作的"意象"，能够真正做到与观众心灵相通，并满足他们的精神需求。

图 3-51
《千与千寻》吉卜力（日）

从动画的制作原理来看，任何绘制的画幅连续播放都可以产生动画效果，水墨、油画、素描等绘画手段的不同也决定了镜头画面视觉效果的不同。而"线"是造型艺术尤其是绘画艺术的基本语言，简洁、概括而富有表现力，在具有不同风格的动画作品中，"线"成为最重要的造型手段之一（见图 3-52~ 图 3-59）。技术的进步促使三维动画迅速发展，三维动画有其独特

图 3-52
《三个和尚》《大闹天宫》角色造型中用线风格的不同

的造型语言，三维空间无疑拓宽了动画角色的表演舞台，但在前期的设计环节中依然不能离开绘画手段。角色造型的雏形始于一个想法，不使用"线"的概念便无法塑造基本造型，设计者只能先画出造型的设计概念，而不能直接在计算机上建模渲染。三维动画将绘画语言融入镜头中，其角色造型也是"画"出来的，同样具有绘画性特征，色彩、动作以及动画场景设计，无一不使用绘画蓝图，包括夸张、变形等造型手段也全部源于二维动画（见图 3-60~图 3-62）。可见，作为三维动画的造型设计师，除了熟悉相关的制作技术外，也应该具备一定的绘画能力，这样才能把握好整个设计过程的各个环节。

图 3-53（左）
《大闹天宫》

图 3-54（右）
《孙悟空》手冢
治虫（日）

图 3-55
《小美人鱼》迪士尼（美）

图 3-56
《小鹿斑比》迪士尼（美）

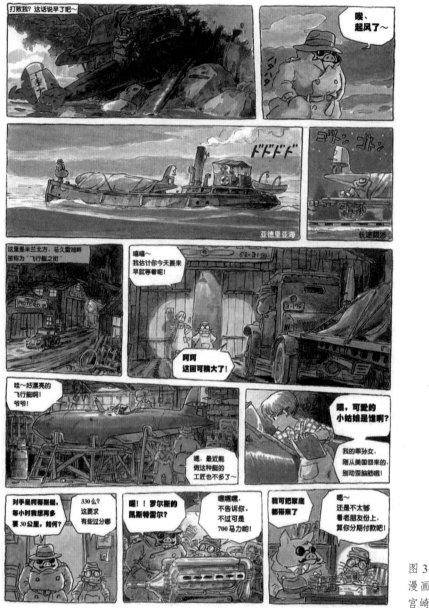

图 3-57
漫画《红猪》
宫崎骏（日）

图 3-58
田中达之作品

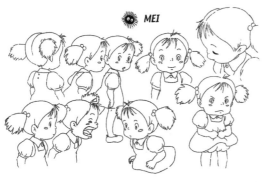

图 3-59（左上）
《龙猫》设计稿　吉卜力（日）

图 3-60（左下）
实验动画《老人与海》《弃婴》绘画技巧的
不同视觉效果

图 3-61（右上）
《回忆积木屋》加藤久仁生（日）

图 3-62（右下）
《长发公主》人物设定稿迪士尼（美）

3.6　格式规范

在动画公司，通常要求动画造型设计师为其他各个制作部门提供角色造型的比例、转面关系及造型各部分细节的设定规范，其格式要求包括以下几个方面。

3.6.1　漫画风格造型设定

漫画风格造型设定包括：

（1）全片角色造型设定（见图 3-63）；

（2）全片角色比例图（见图 3-64 和图 3-65）；

（3）单个角色比例、转面图（见图 3-66 和图 3-67）；

（4）单个角色头部结构分解；

（5）口型与手型变化（见图 3-68~ 图 3-70）；

（6）常用表情及动态（见图 3-71）；

（7）性格化动态及细节设计。

图 3-63
全片角色造型设定《孙悟空——小猴子的故事》吴冠英

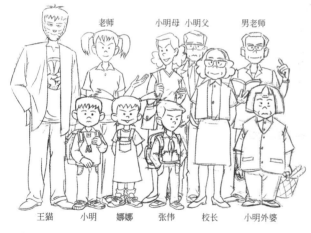

图 3-64
全片角色比例图《小明与王猫》吴冠英

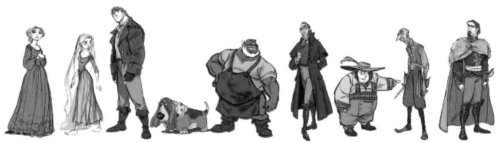

图 3-65
角色比例《长发公主》迪士尼（美）

图 3-66
单个角色比例、转面

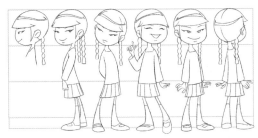

图 3-67
单个角色比例、转面《橡皮泥大盗》上海电影
制片厂

图 3-68
大熊的常用口型变化《孙悟空——小猴子的
故事》吴冠英

图 3-69
口型的绘制（人与不同动物角色的嘴部运动方
式不同）

（a）男手　　　　　　　　　　　（b）女手

图 3-70
男、女角色的手型变化 Sabrina

图 3-71
常用表情及动态设计《孙悟空——小猴子的故事》造型设计稿　吴冠英

3.6.2　写实风格造型设定

图 3-72~ 图 3-74 体现了以下几种变化。

（1）全片角色造型设定；

（2）全片角色比例图；

（3）单个角色比例、转面图；

（4）单个角色头部结构分解；

（5）口型与手型变化；

（6）常用表情及动态；

（7）性格化动态及细节设计。

图 3-72
全片角色比例图《龙猫》吉卜力（日）

图 3-73
常用表情、动作、细节等设计《龙猫》吉卜力（日）

图 3-74

常用表情与动作《龙猫》吉卜力（日）

思考与训练

　　"造型语言"里的"少则多"原则是指什么？请设计出"一胖一瘦"2 个动画人物造型的剪影效果。

第4章

三维动画造型设计

4.1 漫画风格与写实风格

三维动画开拓了动画发展的新领域，利用三维技术可以模拟各种材质并能够协助实现结构复杂的场景空间。1962 年 CG 软件开发后迅速应用于影视动画制作，如《终结者》和《侏罗纪公园》这两部影片的三维特效曾带给观众前所未有的视觉震撼。近几年此类的影片还有《指环王》《变形金刚》《复仇者联盟》等，其中的三维动画角色能够轻松地完成各种指定动作，并做到与真人角色的完美结合与互动。迪士尼公司的动画影片已有很多使用三维技术，从早期的《狮子王》《幻想曲 2000》《玩具总动员》到后期的《冰雪奇缘》，这些作品是从二维动画与三维动画的结合发展到完全数字化技术的使用。《怪物公司》《怪物史莱克》《最终幻想》《生化危机》等其他运用三维技术的影片也层出不穷，其生动无比的影像为我们展示了三维动画的奇幻魅力。不得不说，三维动画已经拥有越来越多的观众，无论漫画风格还是写实风格的影片，人们记忆中的三维角色已经越来越具有生命力。技术的不断进步对三维动画设计师提出了新的要求，其中对于造型设计师而言，三维动画角色的创作应该成为思考的重点。

　　三维动画造型的最显著特征有：①立体与空间感，强调光对形体塑造的作用（光的运用对造型的效果十分重要）；②角色模型布线与绑定系统的处理设置；③材质设计，包括为模型创建的任何皮肤毛发、布料材质等。三维动画角色虽然具有表演方面的天赋，但与二维动画角色相比并不意味着其生命力更强，关键要看设计师如何把握角色情感的设计。一个同时具有视觉感染力和心灵感染力的角色才是真正有生命的角色。而塑造这样的角色不仅需要设计师有丰富的想象力和熟练的技术能力，而且还需要掌握相关的软件和制作技巧。

　　漫画风格的三维动画造型与二维动画造型中的同类风格有许多相似之处，如夸张的外形、表情、动作等；而区别在于角色形体的立体化，《虫虫特工队》《玩具总动员》《冰河世纪》等动画影片都属于这一风格类型，其角色卡通化，既真实又概括，如《冰河世纪》中的猛犸象，设计师简化了象的眼睛、毛发等局部特征而有意夸张了巨大的象牙。漫画风格极大地拓展了设计师表现角色的自由度，他们可以灵活把握造型的结构、比例与体量关系，并将影片中每一角色的性格风格化，使其更接近角色的精神内涵。如图 4-1~图 4-6 展示了几种三维动画造型。

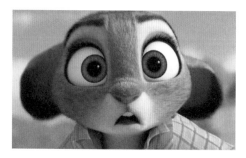

图 4-1
《疯狂动物城》迪士尼（美）

图 4-2
《鸟鸟鸟》拉夫·埃格尔斯顿编剧导演　皮克斯（美）

图 4-3
《倒霉熊》EBS 电台（韩）

图 4-4
《无敌破坏王 2：大闹互联网》迪士尼（美）

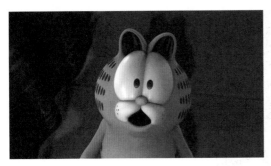

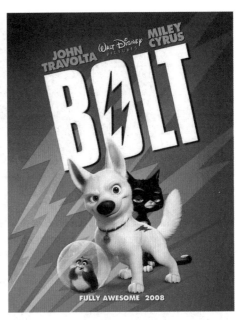

图 4-5（左）
《加菲猫的狂欢节》Mark A.Z.Dippé、Kyung Ho Lee 联合执导（美 / 韩）

图 4-6（右）
《闪电狗》迪士尼（美）

　　三维技术应用于影视作品中的目的之一是为了使那些传统的模型设计师获得自由。也许没有什么比三维角色更加令人获得"切肤之感"，你完全可以相信那些角色是真实的，而不是放大的模型（见图 4-7~ 图 4-9）。数字化角色带来前所未有的真实感，无论现实中的物象还是幻想中的物象都可以利用三维技术将其"真实化"。《黑衣人》中的怪物、《金刚》中的黑猩猩、《纳尼亚传奇》中的狮子与真人的出色"合作"令观众为之着迷。三维动画影片《最终幻想》一度挑战了观众的眼球，他们甚至认为可以尝试完全由虚拟角色接替电视节目主持人的工作。可见，写实风格的三维动画角色与写实风格的二维动画角色之间最大的不同是三维虚拟世界的"真实感"和空间感能够最大限度地"欺骗"观众的眼睛。但使用三维技术的拟真效果制作表现血腥、暴力的角色和场面时，应适度考虑观众的年龄和接受度。设计师可以令角色形象匪夷所思、荒诞离奇，但镜头效果不能引起观众的心理不适。

图 4-7
《阿丽塔：战斗天使》二十世纪福克斯电影公司（美）

图 4-8
《狮子王》迪士尼（美）

图 4-9
《西游记之大圣归来》天空之城等

4.2　动画造型设计步骤

4.2.1　角色研究

　　为了创建出栩栩如生的三维动画角色（见图 4-10~图 4-16），必须对每一个角色进行充分而深入地研究。研究包括脚本对角色的描述、角色的表演状态、角色之间的搭配关系、角色出现的场景等方面的问题，找出造型的"本体"，参照客观现实中的物象或摄取物象中的成分以确定造型的基本构成元素，进行综合设计。这关系到角色的性格化体现以及故事中角色表演的需要。因此，在进行具体造型设计之前，对角色相关资料的研究与细节推敲是非常必要的。

4.2.2　素描稿绘制

　　在造型设计要素基本确定之后，就可以开始最初的素描稿绘制。设计师在绘制素描稿时，能够敏锐地捕捉造型的最初形态与微妙的构成变化，并通过不断地调整局部

图 4-10
《西游记之大圣归来》天空之城等

图 4-11
《寻梦环游记》皮克斯（美）

图 4-12
《功夫熊猫》梦工厂（美）

图 4-13
《九色鹿》上海美术电影制片厂

图 4-14
《带我去月球》nWave 电影公司（比利时）

图 4-15
《闪电狗》迪士尼（美）

图 4-16
《宝莲灯》上海美术电影制片厂

与整体的关系，最终确定一个符合脚本意图的角色形象。三维动画角色的造型设计过程与二维动画大致相同，不同的是设计者应时刻考虑到造型的立体效果和光影关系，最大限度地发挥三维角色造型的优势。所有三维动画角色的造型设计都是从素描稿开始的，例如《冰雪奇缘2》（见图4-17）、《汽车总动员》（见图4-18）等影片。设计就是这样的一个过程，通过不断地完善和修正去创造那些有灵魂的生命体，动画造型设计的乐趣也在于此。

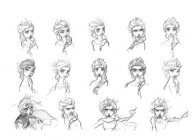

图 4-17
《冰雪奇缘》
迪士尼（美）

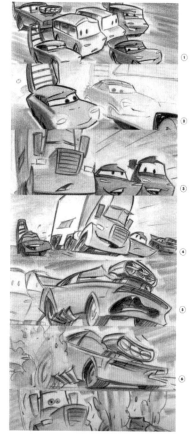

图 4-18
三维动画造型设计稿《汽车总动员》皮克斯（美）

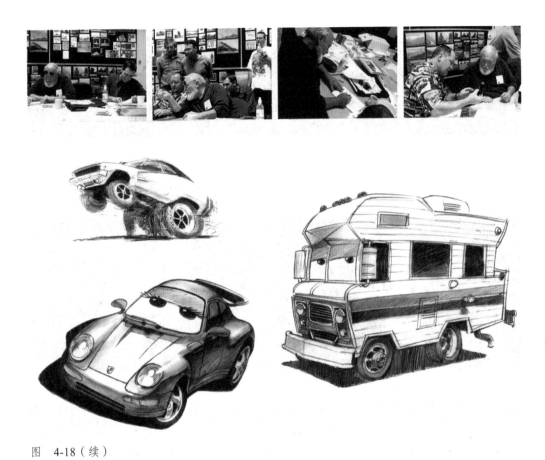

图　4-18（续）

4.2.3　建模

确定了角色造型的设计稿之后，就可以进行模型的制作了。实际上，利用计算机软件建模的过程如同用纸笔画素描的过程，只有了解角色的结构才能画出效果图。建模过程中布线要合理，线不要太多也不要太少，把握好模型的体面关系与细微结构的转折，体现角色的整体结构特征。另外，对于一些结构较为复杂的角色，为了增强其运动的真实感，应该严格按照解剖学和动力学原理制作模型。例如《怪物史莱克》中的史莱克，模型全身嵌入 90 块肌肉并应用了肌肉系统的运动规律，使角色的表情和运动极为符合这个设定为体重 227kg、身高 2.74m 的绿色怪物，如图 4-19 所示。央视动画《棉花糖和云朵妈妈》的角色模型示例如图 4-20 所示。

图 4-19

角色模型《怪物史莱克》梦工厂（美）

(a) 效果图　　　　　　　　　　　　　　　(b) 线框图

(c) 前视图　　　　　　　　　　　　　　　(d) 透视图

(e) 左视图　　　　　　　　　　　　　　　(f) 后视图

图 4-20

角色模型《棉花糖和云朵妈妈》央视动画有限公司　造型设计　吴冠英　三维模型制作　王晓宇

4.2.4　材质设定

模型的材质赋予是体现角色自身特征的关键环节，恰当的设计可以丰富造型的审美效果。自然界中的每一种物质都有其独特的"皮肤"质感，或光滑柔软，或粗糙坚硬，各种各样的肌理效果千差万别。首先，材质的设计要符合美术风格的界定和导演的意图。"风格片"追求"漫画式"的"真实"，这种"真实"是合理的，观众能够接受由风格带来的"间离"效果，从中获得别样的审美满足。例如，《一千零二夜》这种装饰风格的三维动画与《最终幻想》这种"写实片"的要求就截然不同。其次，如果需要模拟任何一种物体的皮肤，都应该做到尽量真实。观众对于熟悉的对象尤其敏感，例如，人的皮肤和毛发，如要做到虚拟的真实效果，就要在材质上下功夫，如图 4-21 所示的《生化危机》和图 4-22 所示的《阿丽塔：战斗天使》中人物角色的皮肤与毛发；如果角色是动物，即使是漫画风格的造型也要尽量在材质上靠近客观真实。图 4-23 所示的《闪电狗》中的猫、狗、鸽子、仓鼠都是很好的例子，它们的造型无一不是夸张变形的风格，但角色的毛发处理却十分"真实"。鸽子的羽毛每根都有不同的色泽和质感，设计师还设定了随空气飘落的小羽毛，十分贴近自然状态。其中，不同种类的毛发表现了一定的硬度，猫的毛发相对柔软，而仓鼠的毛发就表现得更加柔软。有人会说，猫、狗、鸽子、仓鼠原本就是如此，这些细节似乎对于塑造角色性格不是最关键的，但这是材质赋予环节最基本的工作，做得到位，就很自然，效果很好；做不到位，则一定会影响角色性格的表达甚至整个影片的视觉效果。《疯狂动物城》中的动物角色就是很好的案例（见图 4-24）。

图 4-21
人物角色的皮肤与毛发《生化危机》
索尼影视娱乐有限公司（日）

图 4-22
人物角色的皮肤与毛发《阿丽塔：战斗天使》
二十世纪福克斯电影公司（美）

图 4-23（左）
动物造型的材质《闪电狗》迪士尼（美）
图 4-24（右）
《疯狂动物城》迪士尼（美）

4.2.5　光、色的运用

　　"光线"是电影的灵魂，是电影的独特魅力所在。摄影师维托利奥·斯托拉罗曾说："对我来说，制作电影就好像是在解决光和影、冷和暖、蓝色和橘色或者其他相对的颜色之间的冲突一样。这里应该有一种能量存在，或者运动形式的改变。这给我们一种感觉，时间在继续，白天变成了黑夜，黑夜又变成了白天，生变成了死。制作电影就像用光和影的形式记录的一场旅行，这种形式是最适合表现特定的画面以及画面背后的情绪。"可见，光、色在影片创作中的地位和作用。

　　动画属于影视艺术，艺术家对于动画理论的研究和实践很多获益于电影。无论二维动画还是三维动画，光、色的运用在创作中都非常重要。首先，光的作用主要为营造氛围，同一个场景，光能突出固有色也能改变固有色，使用不同的光线所表达的画面含义就会有很多的不同，或恐怖，或轻松，或压抑。其次，光可以突出我们所要强调的物体，使画面主次分明，有层次感。尤其在三维动画中，光能够最大限度地表现角色的真实感，例如皮肤毛发的质感、体积感等，如图 4-25～图 4-28 所示。合理布光非常重要，第 2 篇的动画场景设计部分将阐述光在动画中的具体功能和作用。

　　电影理论中对光的研究相对成熟，建议阅读相关理论书籍以熟悉光的名词释义并掌握一些标准布光方法。例如，光比是主副光的明暗关系，反差是指空间内的明暗关系；主光即塑型光。任何形式的光源都可做主光，主光必须完成主要曝光任务；副光，调整与主光的明暗比例关系，与摄影机同轴或在靠近主光的一侧；轮廓光又叫逆光，在被摄主体后，与主光对立的位置。不同景别构图的要求不同，设计时要具体考虑。

　　另外，做具体的影片案例分析十分重要，通过学习优秀作品中的布光方法来获取经验。例如，《闪电狗》（见图 4-29）中的一段剧情"夜晚，小仓鼠去营救朋友波特"。

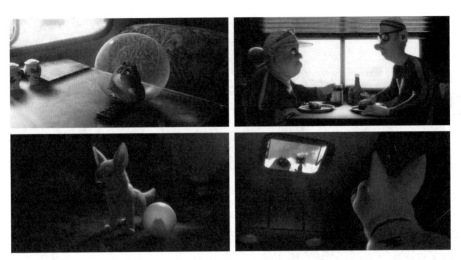

图 4-25
自然光的叙事作用（表时间）夜晚与白天的室内外情景《闪电狗》迪士尼（美）

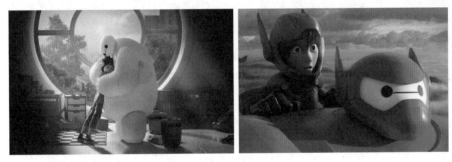

图 4-26
光、色的运用《超能陆战队》迪士尼（美）

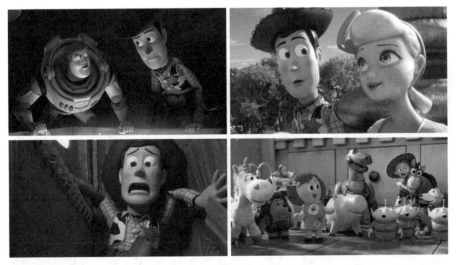

图 4-27
不同的光线传达不同的含义，暖光较平和、轻松，冷光较压抑、紧张《玩具总动员》
迪士尼（美）

图 4-28

《闪电狗》用光线制造气氛，波特与朋友们度过了快乐的一天（注意光源的位置与构图）

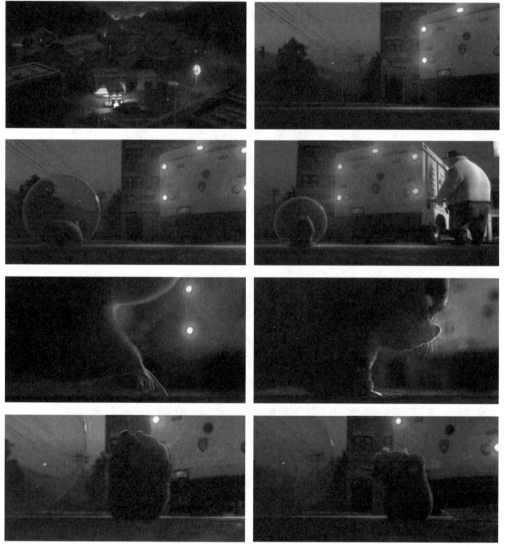

图 4-29

《闪电狗》中的布光（夜晚，小仓鼠去营救朋友波特）

图 4-29（续）

镜头一，蓝调夜景，车辆驶入，红色尾灯闪烁，停（自然天光与广告灯箱等蓝色光表明事件发生的时间，红色为车尾灯光的固有色）。

镜头二，车尾近景，仓鼠入画，横移至饲养员（天光做背景，主光为红色尾灯，镜头横移，出现侧光。设置路灯的冷色作为侧光可使画面产生冷暖对比与层次关系）。

镜头三，特写镜头，仓鼠伸手小心翼翼地试探地面情况，然后离开圆球（轮廓光的使用表现了仓鼠的动作变化，并夸张了它的外形：仓鼠很少离开圆球，它原本是个懒惰胆小的鼠辈，但是这次它要亲自营救自己的朋友波特。它在车灯前仰天大笑，高举双手，五指分开，红色轮廓光的使用不但勾勒了这些动作变化，而且夸张了仓鼠的性格，一个英雄主义人物马上要去完成任务了）。

镜头四，以较低的视角切入饲养员。仓鼠的大笑实际上是"吱吱"声，这个健硕的饲养员听到异常声音后四处张望（路灯的光，很平静的冷色，既客观地描述了事件的发生又令人回到现实，与上一个镜头的红色英雄主义灯光形成鲜明对比）。

镜头五，仓鼠向车前方向奔跑。画面构图以巨大的车体为背景，仓鼠从美妙的红

色光下进入现实世界的黑暗中，它穿过轮胎缝隙间淡淡的光，停在左侧轮胎的阴影里（路灯的侧光虽然不强，但是打在仓鼠身上，使我们看到一个暖色的小小的东西从黑暗里跑来，光的设计引导了观众的视线并且使镜头画面产生动静对比）；然后镜头上移，仓鼠钻入车头，停在车前大灯的位置（聚光灯下，小仓鼠只能又成为众目睽睽的英雄了）。

镜头六，仓鼠巨大的影子投掷在对面楼房的墙面上（使用了光照的自然投影，虽然画面被饲养员占去一半，影子的运动速度又很快，但不得不说，这种光影产生了诡异的气氛。小仓鼠大英雄）。

镜头七，仓鼠爬上车顶，向关着朋友波特的车厢跑去（一切又回到现实中，画面中的景物落下了它们自身的影子）。

当然，以上镜头中的镜头语言不止这些，画面构图、色彩搭配、声音的设计等同样十分重要。但无论使用构图、色彩、灯光还是声音等手段，它们的综合作用都是为了构成一种对比效果，使画面产生层次丰富的空间效果和镜头的节奏韵律感。例如，观众始终看到了大与小的对比。首先，人与鼠有大有小，一个巨大一个渺小。同一种声音产生不同的效果，此时巨大，彼时渺小。其次，冷与暖的对比。镜头画面始终分冷暖两色，路灯是冷色，自然又平静，是现实的固有色；车尾灯是暖色，既热烈又张扬，是梦幻的色彩。

光、色的诉说功能非常强大，既能描述客观事实，表现固有的物体存在，又可以强调事实，突出情节重点、渲染气氛、塑造角色性格。从以上案例可知，设计师利用光、色的诉说功能不仅把故事讲得很清楚、透彻，而且把一个谨慎、勇敢的小仓鼠表现得淋漓尽致。这些分析源于电影理论，光、色的其他功能还有很多，只有根据故事情节的需要合理使用，才能达到最佳效果。

图 4-30 用光营造气氛，通过明暗对比表达不同的角色情绪。

图 4-30
《超人总动员 2》皮克斯（美）

图 4-31《闪电狗》中波特兴高采烈地跑向主人配妮，结果发现新的"波特"替代了它，它非常伤心。一边是明亮的摄影棚场地，一边是墙壁投下的巨大阴影。波特躲在阴影里瞪大了眼睛，影像黯淡得几乎消失了，主观视线越是"看"得清楚就会越伤心。

图 4-31
《闪电狗》迪士尼（美）

4.3 案例学习

4.3.1 《姜子牙》中角色"四不像"的造型设计思路

高薇华：

"四不像"在影片中分为"成年版"和"幼年版"两个造型。"成年版"形象设计基本遵循了传统四不像的造型，结合龙、虎、狗、鹿等动物的形象特征；而"幼年版"作为"神兽"与姜子牙一起被贬到北海，离开原本天庭上吸风饮露的滋养，它的身材就变成了幼兽般大小，但它又时刻记挂着要保护姜子牙，所以看起来是非常"奶凶"的。幼年版"四不像"造型设计结合了当代观众十分喜爱的"萌宠"形象特征。

<div align="right">高薇华《姜子牙》制片人</div>

图 4-32
《姜子牙》中角色
"四不像"的造型
设计思路

4.3.2 《西游记之大圣归来》中主要角色"孙悟空"的造型设计创意

金大勇：

　　动画人物形象设计最重要还是要符合影片的故事需求。最重要的是角色要立得住，符合故事的人设。在这部影片中运用传统元素比较符合神怪题材，并不是为了"吸引眼球"而加入传统元素，合适才是最重要的原因。"孙悟空"大闹天宫时是很顽劣的，所以脸部造型设计为"脸谱型"，我们称之为"战斗妆"；而他在平时就更像一个普通古代人的形态；变身后，大家对他的印象就是"美猴王""大圣"，所以第三张脸也加入少量的传统元素，但并不是说角色形象设计一定要加入传统元素，主要还是要符合角色当时的气质。

<div align="right">金大勇《西游记之大圣归来》监制、执行制片人</div>

图 4-33
《西游记之大圣归来》中主要角色"孙悟空"的造型设计创意

思考与训练

　　1. 用漫画的手法画一只小狗造型并画出正面、侧面、3/4 侧面、背面四视图。

　　2. 用漫画和写实的手法，分别画两个现代男、女的动画造型，并画出正面、侧面、3/4 侧面、背面四视图，另外，各设计两个性格化造型。

动画场景设计

第 5 章

动画场景设计的定义

　　动画场景设计通常是指按照设定的美术风格，以剧本为依据，为动画角色活动和剧情发展进行的背景空间设计。与影视作品拍摄中选景、布景的概念不同的是，动画场景设计同时具有时间和空间的概念，主要体现为景物的造型设计、材质灯光设计、色彩色调设计等几个方面。

　　在动画公司里，通常将动画场景设计称为"绘景"，但不能简单地将动画场景设计理解为背景绘制。传统的背景绘制是指绘制衬托图画的景物，属于空间概念；场景中的"场"是指戏剧电影中的"段落"，属于时间概念。场景不但为角色提供表演的舞台，甚至在某些镜头中，场景可以用来"讲故事"，这种诉诸情节的功能，无疑使动画场景设计发挥了与动画造型设计同样重要的作用（见图 5-1～图 5-9）。在动画设计中，剧本设计、角色设计、场景设计、镜头调度、音乐的音效设计等都是不可缺少的组成部分。其中，动画场景设计往往能够决定一部动画作品的整体风格。

图 5-1
电影的场景设计与布景《霍元甲》 鞠晓瑜

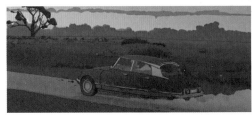

图 5-2
电影的场景设计与布景《画皮》设计稿　鞠晓瑜

图 5-3
《人生的另一天》Animationsfabrik Hamburg 出品 Raúl de la Fuente、达米安·纽诺联合执导
（德 / 波兰 ）

图 5-4
《雾中的刺猬》尤里·诺尔斯金（苏联）

图 5-5
二维动画写实片《红猪》《回忆点点滴滴》吉卜力（日）

图 5-6
《恶童》迈克尔·艾里亚斯导演（日）

图 5-7
《埃及王子》梦工厂（美）

图 5-8
《西游记之大圣归来》天空之城等

图 5-9
《哪吒之魔童降世》彩条屋影业

思考与训练

　　尝试用"对比色"设计一个"场景图"，需包含建筑和植物元素。

第6章

动画场景设计的风格
类型与历史演变

动画场景中的造型风格与角色造型风格存在一种对应关系，分为写实与夸张两种主要类型。场景的主要功能是提供给角色表演的舞台，场景设计与角色造型设计两者应统一于美学构思之中，并构成一个和谐的整体，其风格类型与角色造型的风格有着必然的联系，与其设计思想和历史演变密不可分（见图6-1）。

图 6-1
《魔女宅急便》《天空之城》宫崎骏（日）

早期的动画片，一方面，受限于动画制作技术，场景设计得十分简单，如《可笑表情的滑稽片段》仅采用黑色背景做底。另一方面，由于角色活动空间的需要，逐渐

开始有了单色、单线为主的场景设计以突出角色表演，如《恐龙葛蒂》。制作于 1926 年的《菲利克斯猫》则以墨水笔绘制，画面层次较丰富，设计风格单纯而简洁。动画技术的发展为场景设计的风格变化提供了广阔的发展空间。迪士尼生产了世界上最早的彩色动画片。彩色动画片的场景大部分以水彩、水粉为主要绘制手段。这一时期的场景设计，大多为极力表现具有色彩与空间层次的"写实"风格。同时，抽象主义、立体主义、表现主义等各种绘画艺术形式为场景设计提供了更多的借鉴因素。不同时代、不同审美需求的多样化促使场景设计出现抽象风格、装饰风格、本土风格等风格样式。国家、民族、地域、文化等差异也对场景设计的风格类型造成不同程度的影响。时至今日，随着动画技术的发展，场景设计也日臻成熟，不同风格的动画片已搬上屏幕，无论个性化风格还是写实风格的动画片，我们都会被艺术家们幽默睿智的想象力、创造力以及娴熟的制作技巧所折服。动画场景设计不仅需要制作技术，更加需要具有创意能力和创作能力。动画在发达国家中逐渐形成产业发展，通过分析场景设计在日本、欧美等国家的历史演变，可以更好地了解和掌握场景设计的发展规律，作为我们动画创作的经验借鉴。

6.1　日本动画中的场景

日本动画传承了日本传统美术的基础，日本的场景制作有着悠久历史。自古以来，日本人喜欢漫画，从江户时代的浮世绘到 12 世纪的卷轴画，以画叙事成为传统。浮世绘大多是彩色版画，以描写风景及"浮世"歌舞伎、市井花街柳巷等风土人情为主。

菱川师宣为浮世绘的创始人，他的单行张插图使绘画从文学中独立，增强了木版画的艺术性。浮世绘以木版印刷，廉价多产，随着木版印刷术的发展，从最初的单一墨色发展到"赤版"印刷。直至 1720 年，木版印刷的漫画进入平民市场，商品漫画问世。德川幕府晚期，葛饰北斋的作品（见图 6-2）吸收荷兰风景版画手法，结合日本绘画传统，使画中人物与背景交相呼应，一改古典浮世绘风貌。江户时代浮世绘最大的派系为歌川派，著名人物是歌川广重，代表作有《东海道五十三次》《江户名胜百景》等。歌川广重是对印象主义、后印象主义影响最大的浮世绘画家，他的作品一度复兴了大和绘风景画的传统，结合诗歌情趣描述庶民生活，充满平易近人的情感与韵律之美。19 世纪中后期，浮世绘被广为关注并大量流向欧洲。同时期，伴随着西方文化的进入，流行日本的早期漫画形式也逐渐发生变化，但在当时，漫画并未有较大

图 6-2
日本江户时代的浮世绘画家葛饰北斋作品（日）

发展，直到手冢治虫的《新宝岛》发表，新漫画时代终于到来。浮世绘为当代日本的动漫发展奠定了基础，由单一人物到景物的绘制，使绘画中的人物与场景产生更多联系。手冢治虫尝试运用电影拍摄中的镜头运动手法表现漫画情节，他的作品线条流畅自然，自此，日本的漫画风格产生了历史性的转变。

　　日本的现代漫画传承了日本传统绘画的特点，不同的是，它更多地受到电影的影响，带有镜头感，题材广泛，表现手法多样，画面精致细腻，趋向写实风格。角色活动空间的扩增，需要专门绘制场景以交代事件发生的环境变化。场景设计加强了角色的真实感，细腻的场景设计更加增强了故事的可信度。伴随着动画影片需求量的增加与动画技术的不断发展，日本动画经历了从最初的简单场景绘制到如今繁复细致的战争、科幻等宏大题材场景设计的演变过程。较《铁臂阿童木》的场景制作，在宫崎骏、大友克洋、押井守制作的影片中，无论手绘风格还是 3D 技术介入的场景，都变得宏大起来，细腻真实的场景设计更好地烘托了影片的气氛，更好地传达了影片的思想主题（见图 6-3 和图 6-4）。随着产业化的迅猛发展，日本的动画产量不断提高，同时很多高质量的影片和电视动画不断涌现。20 世纪 80 年代至 90 年代，日本动画进入

图 6-3
《攻壳机动队》押井守（日）

图 6-4
《风之谷》宫崎骏（日）

黄金时期，除了具有代表性的科幻题材，以探讨人类与生态环境发展等严肃问题为主题的影片一度成为世人瞩目的焦点。具有代表性的作品是宫崎骏制作的二维动画影片《风之谷》《幽灵公主》等。其中，《幽灵公主》的场景设计堪称登峰造极，精美的绘制与光影效果创造了一个无比奇幻灵异的幻想世界，令人惊叹。

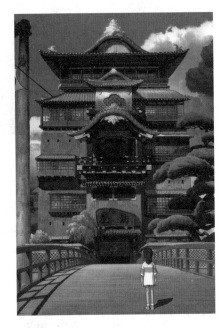

图 6-5
《千与千寻》宫崎骏（日）

很多动画场景是经过实地考察后进入画面的，甚至科幻影片的幻想空间也能够在现实中找到原型。例如，《星球大战》中杰地圣殿（Jedi Temple）的中庭与台阶的设计概念来自纽约中央火车站，内部空间则结合了大教堂的构造。日本动漫中的场景设计也不例外，大部分日本动画作品是由知名漫画改编而来，场景设计也有固定的模式可以遵循，通常以尊重原作为准，参考现实中的景观和建筑，以原作的场景设计为参考进行再设计，如图 6-5 所示。

6.2　欧美动画中的场景

欧洲文艺复兴时期的绘景技法已经相当成熟。结构对称严谨的哥特式风格对欧洲产生了深远影响。早期的基督教艺术追求华丽的装饰效果，绘画作品中的背景多为细腻工整的宫廷风格。文艺复兴之后，欧洲的绘画逐渐由描写崇高伟大的神转向人类。自然风光、田园劳作等题材被艺术家当作表现庶民生活、抒发情感的来源，绘景在绘画艺术中得到了完美的体现，画面的构图和光影十分考究（见图 6-6 和图 6-7）。

1892 年，艾米尔·雷诺在巴黎蜡像馆开设的"光学剧场"放映了第一部"活动影片"，造成了轰动。影片为连续放映的手绘故事图片，现场演奏音乐与音效。传统放映机如图 6-8 所示。直到 1914 年《恐龙葛蒂》（见图 6-9）的诞生，真正意义上的动画影片才来到观众的面前。温瑟·麦凯依然使用动画角色、真人表演、现场配乐结合的方式与观众互动，取得了不凡的成就。这部影片由墨水笔绘制，原动画超过 5 000 张，背景不分层，每一格背景都需重画，整部影片动作流畅自然，时间换算准确，为了再

图 6-6
《拾穗者》让·弗朗索瓦·米勒（法）

图 6-7
《干草垛》克劳德·莫奈（法）

图 6-8（左）
传统放映机

图 6-9（右）
《恐龙葛蒂》素描稿　温瑟·麦凯（美）

现《恐龙葛蒂》表演的真实场景，温瑟·麦凯总共绘制了近 25 000 张素描。当银幕中的麦凯骑在葛蒂的背上慢慢离开，动画之路便从此越走越远。1915 年赛璐珞胶片取代了以往的动画纸，使背景与角色可以分离开来。将角色单独绘制在一层赛璐珞胶片上，背景作为底层，与角色动作相叠拍摄，这种方法成为沿用至今的动画拍摄法。

迪士尼的崛起，开创了动画发展的新历史，它的发展印证了美国商业动画的发展历程，迪士尼风格成为美国文化的一部分，对世界动画的影响与贡献巨大。迪士尼动画的场景绘制画面细腻、构图精美、意境深远，此时期的场景设计已经成为迪士尼公司内部设置的专门岗位，艺术家以其非凡的创造力为全世界的观众绘制了如此多彩的童话王国。《白雪公主》《小鹿斑比》《美人鱼》等不朽的经典动画迄今仍家喻户晓。伴随着动画技术的发展，动画中的场景设计逐渐呈现出更多的风格样式，绘制技法和拍摄手段也日

臻成熟。20 世纪 90 年代后期，迪士尼一改惯用的设计模式，借助计算机技术，对场景设计做了大量的风格探索，制作出许多气势恢宏的场面。同时，由其他国家的传说与专著改编而成的《风中奇缘》《狮子王》等影片的制作更为传统动画注入了新的发展理念。

计算机动画在影视特技方面的广泛应用模糊了传统意义上动画与电影的界限。技术间的相互渗透，使动画与电影的表现力越来越强，计算机技术可以制作一切数字化场景及动画角色，无与伦比的华丽场面几乎可以混淆梦境与现实，成为表达无限畅想世界的更加有效的工具，它为动画的发展带来革命性的影响，如图 6-10~图 6-14 所示。著名的迪士尼皮克斯公司制作了一系列三维场景与角色造型，如《玩具总动员》《海底总动员》《怪物公司》《寻梦环游记》等影片。迪士尼皮克斯公司对这些三维动画影片的场景设计做了很多的前期设计探索，为影片的整体气氛把握和场景画面构成奠定了基础。

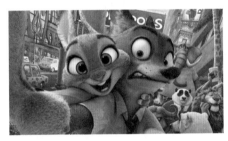

图 6-10
《疯狂动物城》迪士尼（美）

图 6-11
《星球大战前转 1：幽灵的威胁》Doug Chiang 卢卡斯电影有限公司（美）

图 6-12
《黑客帝国动画版》华纳兄弟（美）

图 6-13
《复活》克里斯蒂安·沃克曼导演（法）

图 6-14
《寻龙传说》迪士尼（美）

6.3　中国学派

中国是一个拥有五千年灿烂文明的泱泱大国。中国的绘画历史悠久，稽考史实四千余年，可谓影响深远。古代画家多用山水写意抒情达意，中国画的绘景带有幽雅古朴之风与装饰意味。历史上，艺术家一向有着将绘画赋予生命的传统，讲究气韵生动。南北朝时期，中西交通、文化新旧更替，随着佛教的传入，中国的绘画从思想到形式都为之面貌一新。壁画艺术的兴盛代替了陶画、漆画的繁荣。壁画适宜用来描绘繁复宏大的场景，山峦树木、日月流云、乐舞百戏、农耕收获、庖厨劳作等皆可全景构图，分层绘制。水墨山水壁画出现于五代时期，色彩浓重，景色开阔，具有装饰性风格。壁画盛行于唐宋，此时的绘景细微精致、美妙绝伦，既能反映造化自然又能体现艺术家的思想和情感。明清时期，山水画风行，描写自然山水的画家创作出了多样的绘画形式。同时期的其他艺术形式也相继呈现，壁画、版画、书籍插图样式丰富并且题材广泛、构思巧妙。近代中国，西学东渐，在各种新思想、新技术的推动下，中国美术的形式与风格呈现一派新气象。著名的《点石斋画报》（见图 6-15）创刊于1884 年 5 月 8 日，借鉴西洋画的透视原理并融合中国传统艺术的表现形式，其场景构图严谨，刻画精细，写实的风格令画面真实可信。《点石斋画报》推动了漫画、连环画的发展，绘景在连环画中得到了充分的体现，沿袭中国传统工笔画和写意画的技法用于勾勒造型、渲染环境气氛。早期的连环画多为单行插图形式，19 世纪末出现了具有连贯性的故事插图。中国近代，讽刺幽默画开始流行，民国以后，很多作者开始使用钢笔作画，线条简洁流畅，风格细致多样（见图 6-16）。

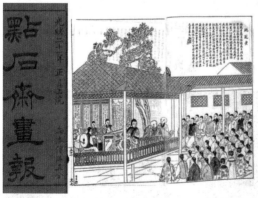

图 6-15
《点石斋画报》插图

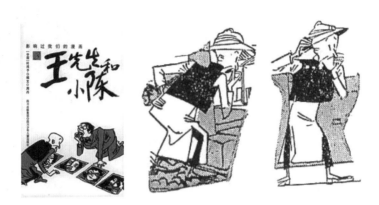

图 6-16
《王先生和小陈》叶浅予

随着西方影像技术的传入，中国开始了对动画艺术的探索。1940 年，由万籁鸣、万古蟾、万超尘三兄弟制作的中国第一部黑白动画影片《铁扇公主》(见图 6-17) 问世，轰动一时。黑白的场景造型，画面形式非常简洁，镜头调度等电影拍摄手法的借鉴构成全新的视觉效果。这部影片受到很多观众的喜爱，并且影响了手冢治虫等日本著名的动画导演。1957 年上海美术电影制片厂的成立促使中国动画迅速发展。艺术家们对于角色造型设计和场景设计都进行了大胆的尝试，制作了许多不同美术风格的优秀影片。

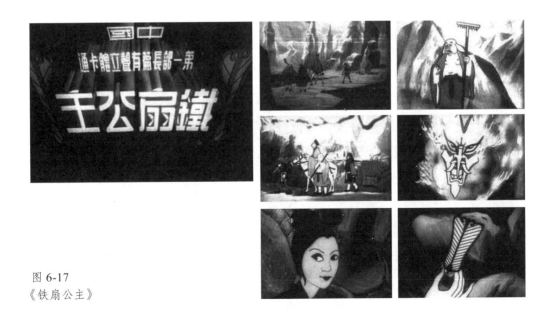

图 6-17
《铁扇公主》

在中国动画的鼎盛时期（1957—1966），《大闹天宫》（见图6-18）成为动画民族化的典范。它的场景设计继承了中国的传统艺术，采用佛寺、道观建筑和壁画等作为参考元素，色彩设计借鉴大青绿，形式上突出了中国传统的装饰艺术风格，整体设计具有强烈的民族特色。具有中国写意风格的水墨动画片将中国独有的水墨技法和风格运用到动画电影中。水墨动画是中国动画民族化的一大飞跃，这种动画形式表现了水墨的渲染效果，角色造型没有边缘线，一改单线平涂的制作方法，堪称动画史上的创举，代表作品有《小蝌蚪找妈妈》（见图6-19）、《牧笛》（见图6-20）等。这些影片的画面精致优美，诗歌一样的意境令人耳目一新，在国际引起了极大地关注。在这一时期，《金色的海螺》成为中国剪纸动画中杰出的作品，它的场景设计采用民间传统艺术的风格，发挥了镂刻艺术的特色，绚丽多彩，技艺精湛。

在20世纪90年代，我国曾经涌现出品质较高的动画影片，但总体来看，产量和质量仍不及日本和美国，尤其是场景设计方面。动画技术的引进造就了一批优秀的制作人员，但具有创意能力和创作表现能力的人才仍相对匮乏。

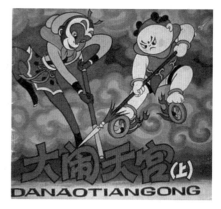

图 6-18
《大闹天宫》上海美术电影制片厂　万籁鸣、唐澄

图 6-19
《小蝌蚪找妈妈》特伟、钱家骏、唐澄

图 6-20
《牧笛》上海美术电影制片厂　特伟、钱家骏

思考与训练

请结合一部中国水墨动画作品，从技术和审美两个方面，谈谈你个人的理解。

第 7 章

动画场景设计基础

7.1　工具

　　"工欲善其事，必先利其器。"场景设计的工具包括手绘工具与计算机制作工具。众所周知，在计算机技术极为发达的今天，许多二维动画场景也普遍采用了计算机绘图软件。设计师分层绘制场景，然后进行后期计算机合成，不但提高了工作效率而且能够绘制出一些手绘所无法完成的画面。三维动画凭借计算机庞大的运算能力来模拟现实世界。正如梦工厂的创始人卡森博格所说："数码时代为我们提供了更加有效的工具，使我们有能力达到一些以前只能想象却无法实现的境界。"一部动画片的成功或失败的因素很多，并不能仅仅归咎于二维动画制作技术或者三维动画制作技术的优劣。作为场景制作人员，无论个人喜好哪一种制作工具，归根到底美术基础都是重要的前提。例如，三维场景的材质贴图纹理绘制，除了需要良好的技术水准，还要依靠制作人员的绘画功底。到底是选择手工绘景还是选择数字绘景只是一个工具选择的问题，熟练掌握不同工具的性能是非常必要的。

　　手工绘景的工具分为线稿制作工具和色彩稿制作工具。每个人使用工具的习惯不

同，因此无所谓限定的专业工具，只要选择自己使用习惯的工具就可以。通常，场景设计师喜欢使用铅笔和彩色铅笔勾勒草图，其中，铅笔还可以用来誊清场景线稿。马克笔的线条粗犷，适合表现复杂的结构和质感。绘制色彩稿的工具很多，包括水彩（见图 7-1）、水粉（见图 7-2）、色粉笔（见图 7-3）、油画棒、油画与丙烯颜料等。不同颜料绘制的场景效果图截然不同，水彩颗粒细腻，画面效果透明；水粉的覆盖力强，塑造形体的能力较强；色粉笔色泽艳丽，且使用方便，可用来快速绘制色彩草图。绘制场景草图时，每个设计师的绘画方法也有所不同，有的用彩色铅笔起草，然后再使用铅笔勾勒图形结构，有的则喜欢用彩色铅笔直接绘制线稿和效果图。纸张的选择也因人而异。通常情况下，草稿可以选择方便易得、价格便宜的纸张，正式稿用纸要求使用吸水性强、好画耐擦的。因此，绘图工具和纸张的选择与使用可以依照自己的习惯而不必刻意拘泥于形式。

图 7-1
《千与千寻》水彩场景设计稿　水彩透明，可表现出场景阴影处的层次感

图 7-2
《星球大战 1：幽灵的威胁》水粉覆盖力强，宜塑造形体结构

图 7-3
《汽车总动员》设计稿草图　马克笔、铅笔的绘画效果

计算机制作场景需要有硬件的配置，并选择适当的设计制作软件。Photoshop 是比较常用的设计制作软件，其性能稳定；Painter 拥有丰富的笔触工具，可以实现场景造型的绘画效果。目前，数位板成为设计师经常使用的辅助绘图工具，随着无线压感

笔的功能改进，实现了数位板在 Photoshop（见图 7-4）、Painter 等绘图软件界面下的灵活操作，大大提高了工作效率。场景设计师可以使用数位板在 Photoshop、Painter 下直接绘制场景造型，并同时将其设计功能与绘图功能结合起来使用。Maya（见图 7-5）、3ds Max（见图 7-6）、ZBrush、Solid Angle Amold、Chaos Group VRay 等 3D 软件被广泛应用在动画、游戏、影视等领域，它们功能强大，可分别用于场景造型的建模、渲染以及角色动画、特效制作等方面。

图 7-4
数位板绘图（上） 摄影 周寅
Photoshop 界面（下）

图 7-5
Maya 界面

图 7-6
3ds Max 界面

7.2 透视

7.2.1 透视概论

广义透视学是指各种空间表现的方法；狭义透视学特指 14 世纪逐步确立的描绘

物体，再现空间的线性透视和其他科学透视的方法。现代则由于对人的视知觉的研究，拓展了透视学的范畴与内容。

线性透视学的方法是文艺复兴时期的产物，即合乎科学规则地再现物体的实际空间位置。这种系统总结研究物体形状变化和规律的方法是线性透视的基础。15 世纪意大利画家阿尔贝蒂叙述了绘画的数学基础，论述了透视的重要性。同期的意大利画家皮耶罗·德拉弗兰切斯卡对透视学的贡献最大。德国画家丢勒把几何学运用到艺术中，使这一门科学获得理论上的发展。18 世纪末，法国工程师蒙许创立的直角投影画法，完成了正确描绘任何物体及其空间位置的作图方法，即线性透视。另外，达·芬奇还通过实例研究，创造了科学的空气透视和隐形透视，这些成果总称为透视学。

因物体有三个属性对眼睛起作用，即形状、色彩和体积，所以距离远近不同呈现的透视现象主要为缩小、变色和模糊消失。相应的透视学研究对象为：①物体的透视形状（轮廓线），即上、下、左、右、前、后不同距离形状的变化和缩小的原因；②距离造成的色彩变化，即色彩透视和空气透视的科学化；③物体在不同距离上的模糊程度，即隐形透视。现代绘画着重研究的是线性透视（见图 7-7），而线性透视的重点是焦点透视。焦点透视描绘的是一只眼睛固定在一个方向所见的景物，具有较完整、较系统的理论和不同的作图方法。

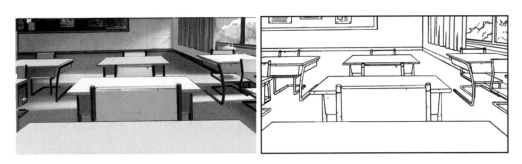

图 7-7
动画场景中的线透视原理　王筱竹

掌握透视法对场景设计师非常重要。通常，动画中的场景属于特定的虚构"梦幻"场景，它遵循基本的透视原理，并且与镜头语言有着紧密的联系，不同的透视会给人带来不同的心理感受。掌握了透视法可以更好地还原动画场景造型的真实感，使画面效果生动逼真并且具有镜头感。透视学的基本概念和常用名词很多，包括视点、足点、视角、视平线、灭点、灭线、心点、距点、余点、天点、地点、平行透视、成角透视、仰视透视、俯视透视等，设计师应熟练掌握它们。

7.2.2　"线"与"点"

"线"是透视中的重要元素。根据与画面间的关系，线主要分为原线和变线；又根据它们与地面的关系，可以得到不同的透视效果，产生各自相对应的灭点。画面上的地平线与画者眼睛等高。过目点作一水平面，水平面与画面的相交线就是地平线。中视线、目点和目线所在的平面为视平面，视平面与画面垂直相交的线，就是视平线。过目点引两个平面——视平面和水平面。视平面与画面垂直相交于视平线，水平面与画面相交于地平线。

自然物多为曲线形体，人工物多为直线形体，要画好直线形体的透视图形，应从各种直线段的透视方向处理着手。其中，为了辨明各种场景中千百条直线的透视方向，将直线归纳为原线和变线两类。

以下是关于"线"和"点"的基本分类和概念，应加深理解和记忆。

① 原线：与画面平行的直线为原线。其透视方向保持原状，没有灭点。原线都平行于画面，按它们对视平面垂直、水平、倾斜的不同关系，分为垂直原线、水平原线、倾斜原线。

② 变线：与画面不平行的直线就是变线。其透视方向与原线不同，它们指向一个灭点的方向；相互平行的变线，向同一个灭点的方向聚拢、消失。

③ 灭线：任何与画面不平行的平面无限延伸其透视的尽头会消失在一条直线上，这条线称为灭线。相互平行的平面，有一条共同的灭线。

④ 灭点（心点）：画者中视线与画面相交点，在视平面中央是直角平变线的灭点。

⑤ 距点：共有两个，在心点左右视平线上，它们离心点的距离与视距相等。

⑥ 余点：视平线上除心点、距点之外的灭点都称为余点。

⑦ 升点：视平线上方的灭点都是升点。升点是对视平面向上倾斜的变线的灭点；不同水平方向、倾斜角度的上斜变线有不同的升点位置。

⑧ 降点：视平线下方的灭点都是降点。降点是对视平面向下倾斜的变线的灭点；不同水平方向、倾斜角度的下斜变线有不同的降点位置。

透视基本原理如图 7-8 所示。

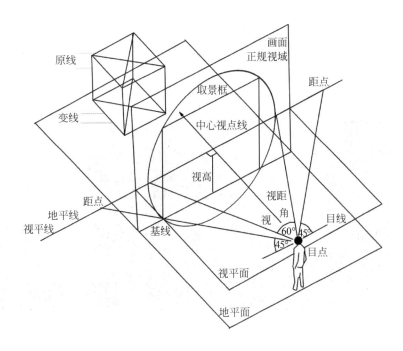

图 7-8
透视基本原理

7.2.3　平行透视与余角透视

　　绘景时，可以将建筑物理解为平放的立方体。立方体的两对竖立面，如果有一对同画面平行，则为平行透视。平行透视立方体的三组边只有一个灭点（心点），属于一点透视。如果两对竖立面同画面都不平行，则为余角透视。余角透视立方体的三组边只有两个灭点（左、右灭点），属于两点透视。

　　平行透视方形平面的两对边线，一对平行于画面，另一对垂直于画面，故平行透视又称为直角透视。余角透视方形平面两对边线，同画面所成两个夹角相加为90°，两角互为余角，故称为余角透视（见图7-9）。相对于平行透视立方体对画面平行而言，余角透视对画面是成角度的，故又称为成角透视。

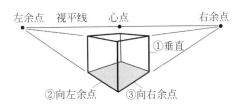

图 7-9
余角透视

　　养成观察景物的习惯，熟悉物象的透视关系并多做一些练习以掌握各种透视画法。例如，楼梯、台阶、斜坡、三角屋顶等有坡度的倾斜物体的透视可以利用平行透视法绘制。室内楼梯最大斜度约为40°，高宽比约为1∶1.3；最小斜度约为20°，高宽比约为1∶3；楼梯和台阶应该保证斜度适宜，不能过大或过小。一般采用斜度30°

左右，高宽比为 1∶1.5~1∶2 的楼梯；十级楼梯的高度大约为一个标准人高。室外台阶随地势可陡可缓。如将台阶两侧棱角作线相连，则是两条向升点或地点汇聚的斜线。建筑物的透视如图 7-10 所示，楼梯的透视画法如图 7-11 所示。

图 7-10
建筑物的透视　摄影　王筱竹

图 7-11
楼梯的透视画法

　　平行透视法与余角透视法都可以用来绘制仰视、俯视的物象。仰视、俯视的幅度不同，天点或地点与灭点之间的距离就有所不同。例如，平行透视下的仰视，镜头与被拍摄物体的倾角越大，与灭点的距离越远；倾角越小，与灭点的距离越近。实际上，确定了天点之后，镜头中物体的垂直线均能够延伸至天点，左右边线仍向左右余点消失，符合余角透视法则。同样，平行透视法和余角透视法还可用于绘制各种光源下物体投影的透视。只要掌握了各种光源的特点并能够确定光源点、光足点（光源点在地面的投影位置）、物体顶点与足点的位置，就可以计算出投影的位置和形状。

7.2.4 焦点透视与散点透视

焦点透视描绘的是一只眼睛看一个固定方向所见到的景物，平行透视与余角透视都属于焦点透视。这种从一个固定的视点观察物象所形成的景物透视关系，适宜表现强调纵深感的构图，通常用于表现真实空间形态的写实风格动画片场景设计。焦点透视促成身临其境的"主观视线"，其前景的角色与背景置于同一透视点的空间之中，符合视觉经验，效果真实而自然（见图 7-12~图 7-14）。

图 7-12
仰视透视与俯视透视　摄影　王筱竹

图 7-13
《爱，死亡和机器人》NetFlix（美）

图 7-14
《风之谷》场景透视效果

焦点为多个的透视为散点透视，散点透视法可以根据需要确定多个视点，将不同视点的景物置于同一画面空间中，画面强调平面的布局与经营。这种透视法对构图的约束力小，具有写意性。中国画中多运用散点透视法进行空间处理，散点透视在中国画中有特殊的名称：纵向升降展开的画法称为高远法；横向高低展开的画法称为平远法；远近距离展开的画法称为深远法。利用散点透视法可以任意选择物象的最佳视点，表现最理想的体面关系。自由而随意的空间组合使背景画面表现出特别的意味，给人以轻松、畅达之感。散点透视法兼有平面与立体空间两种表现形式，较适合用于装饰及漫画风格动画片的场景设计，但设计场景时应做到主从有序、虚实得当，发挥各自所长，将看似矛盾的透视关系统一于整体布局之中。

7.2.5　运动镜头中的透视

镜头运动可以产生画面的透视变化。例如，旋转镜头中的画面透视，旋转镜头可以造成画面倾斜，产生动感（见图 7-15 和图 7-16）。旋转镜头中的透视与普通镜头中的透视没有不同，只要在绘制时，先做正常角度的透视，再根据旋转的幅度要求做斜转角的画面截取即可。

图 7-15
《攻壳机动队》旋转镜头的画法

图 7-16
《恶童》旋转镜头设计稿

摇镜头与移镜头对透视有不同的要求，其中摇镜头会造成强烈的透视变化。当摄影机位置固定不动，镜头做上下或左右 180° 或 120° 转动时，镜头起止间的画面将产生带有变形弧度的透视。表现这种变形的场景透视具有一定的难度，并且需要绘制符合时间跨度的长画面。这种长镜头的透视可以使用前层物体遮挡来增强画面的真实感，以降低场景绘制难度，如树木花草、屋檐瓦片等不规则形状的物体。移镜头是指摄影机做水平、垂直方向的移动，这种镜头的平行跟随方式仍然需要长画面。虽然移镜头的场景画

面没有产生弧度变化，但是如果脱离 3D 技术的协助而逐个绘制复杂场景的透视关系难度会很高。如建筑群的透视，镜头移动时很难将每个单独楼体的透视表达清楚，这时候仍可使用前层物体遮挡的方法来降低绘制难度（见图 7-17~ 图 7-20）。电影中的推拉镜头可以利用变焦镜头的推拉变焦或者固定镜头的前后位移来实现，而动画中的推拉镜头与电影不同，理论上讲，动画中的推拉镜头需要一帧一帧地绘制场景的纵深效果，这对于二维手绘动画来说非常有难度，并且很难画到位。如果需要大幅度的推拉效果，则可以采用分层制景的方法，避免纵深效果的粗糙和单调，以满足镜头要求。

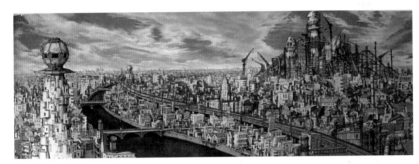

图 7-17
《恶童》横移镜头的长画面

图 7-18
《攻壳机动队》斜移镜头的场景设计稿

图 7-19
《千与千寻》中的斜移、垂直移动的画面分镜头

图 7-20
《千与千寻》垂直移动镜头分镜头

写实动画对场景设计的要求非常高，只有严格遵守透视法则才能有效增强画面的真实感。运用一些绘制技巧并不是投机取巧，而是为了做到事半功倍，提高制作效率，尤其是在一些镜头推、拉、摇、移的综合运动中，场景画面的绘制难度更大，这时需要灵活运用透视法则及绘制技巧，合理组合画面中的各个元素，并协调各个元素之间的透视关系，以丰富镜头运动。如制作假透视、改变部分景物的比例、扩大空间范围、做远距离小幅度的慢速摇镜头等，同样可以取得大景深的透视效果。镜头做 360° 转拍时，动画摄影台无法自由转动摄影机的位置，因此镜头 360° 转拍的完成只能依靠原动画画出角色 360° 转体的运动全过程，同时结合场景的反方向快速运动（见图 7-21）。镜头的快速移动使观众无法看清楚景物运动过程中的透视变化，在这种情况下也可以酌情绘制。

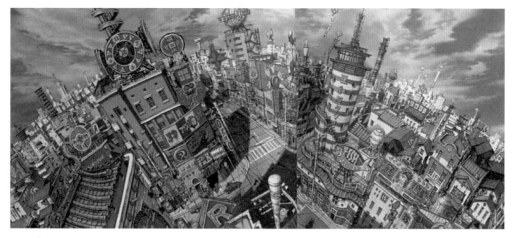

图 7-21
《恶童》广角变形效果

7.3　构图

　　场景设计的构图要求将必要的图形元素有序组合成特定的画面，营造出故事设定中的情节气氛。因此，在场景设计中，不仅要具备塑造形体的造型能力，还应该具备组合多种画面元素，传达特定意图的能力，即具备构图意识。场景的功能是要清楚地交代事件发生的地点、环境与道具等，并为角色表演与故事情节营造出恰当的气氛。观众看到的始终是角色与背景的整体画面效果，因此，场景的构图要给角色预留表演的空间。实际上，在完成画面分镜头时就要考虑背景中构成元素的基本位置和构图。每一个镜头背景画面中的造型构架、形态与空间变化都应该蕴含节奏感，能够调动观众的心理与情感的变化。场景设计的画面构图无论是抽象风格还是具象风格，都会呈现某种结构关系。构图就是一个架构理想结构关系，将角色心理、情感、意识等视觉化的过程。构图是否成功可以用故事意图是否传达准确、背景与前景的搭配是否得当、画面总体关系是否连贯统一等几个标准衡量。如前所述，不同的透视法会直接影响构图样式，绘制场景时应该根据需要灵活运用，以达到最理想的画面效果。

　　动画中的气氛主要依靠场景来营造。场景占据了绝大部分甚至全屏的画面面积，因此，能够最大限度地吸引观众的眼球并调动观众的情绪。若要更好地发挥场景的作用，合理安排构图、色彩、光影制造情绪，就需要先对画面结构做整体分析（见图 7-22 和图 7-23）。

图 7-22
构图中的画面分割与正负空间的形成　摄影　王筱竹　刘占荣

图 7-23
《恶童》构图的引导作用

7.3.1 画幅规格

水平 40°、垂直 30° 以内的视线范围属于人眼的有效视线范围。因此，影视屏幕被设计为左右长度大于上下长度的长方形。国际上通用的屏幕画幅规格为：电视屏幕宽高比为 4∶3（普通电视屏幕）与 16∶9（高清电视屏幕）；电影银幕高宽比为 1∶1.38（普通银幕）与 1∶2.35（宽银幕）。

7.3.2 景别

景别是指镜头画面中主体形象的大小比例。景别决定了镜头画面中景物范围的大小，通常以人物在画面中的比例关系作为判断标准，分为远景、大全景、全景、中景、中近景、近景、特写、大特写。

① 远景：以表现远处的景物为主，可以渲染气氛、制造气势、表达情绪。

② 大全景：表现场景的环境空间，人物所占的比例很小。

③ 全景：包含人物全身。全景要求细致、准确、全面地展现场景的内容并突出表现了人与景的关系。

④ 中景：人物膝部以上。中景为角色表演提供了重要的环境支持，要求场景与角色融合，应注意色调、光影、质感等细节部分的设计。

⑤ 中近景：人物腰部以上。处于中景与近景之间，作用以衬托角色状态为主。

⑥ 近景：人物胸部以上。以角色为主，角色面积大于场景面积。

⑦ 特写：人物肩部以上。场景通常表现了一个局部，特写强调了细节变化。

⑧ 大特写：表现局部，如眼睛、手指等。

7.3.3 平面构图法

画面中的画面中心、视觉中心等各个元素是相互作用的，掌握构图的基本规律有助于在场景设计时取得一定的视觉平衡。

1. 轴对称构图

画面中心是指画面的正中心，也叫几何中心，是画面对角线的交点。这个点使画面产生严格的对称，端正而稳定。利用画面中心的轴线可以设计对称的构图，轴对称构图适合表现建筑的对称均衡。

2. 三分原则

将画面横向与纵向等分成三部分，横竖四条线将画面分割成面积相等的九个方形，线的相交点之间的方形范围属于画面的视觉中心，这种分割构图法称为三分原则。从审美角度看，利用三分原则，将主体元素放置于视觉中心和三分线的位置能够使构图饱满而稳定，更容易吸引观众的注意力（见图 7-24）。

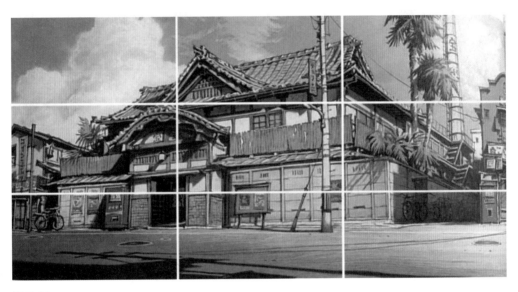

图 7-24
《恶童》构图的引导作用

3. 水平或垂直方向的分割构图

水平或垂直方向的分割构图是将画面进行水平或垂直方向的分割，形成大块面的对比。这种分割法的视觉效果强烈、鲜明，不同的分割比例将产生不同的艺术效果图（见图 7-25）。例如，不同情境下的高视点和低视点构图所表达的画面含义也有所不同。

图 7-25
不同分割比例产生的不同艺术效果

4. 三角形构图

三角形构图也是一种常用的构图法（见图 7-26）。三角形的两边聚拢至顶角，产生向上升腾的力，这种构图给人以崇高、庄严、宏伟的感觉。顶角的方向不同，力的方向也不同，从而引导观众的视线向上集中或向下集中。环形构图也具有内敛的力量，这种构图利用方、圆外形的封闭内环吸引观众视线。

图 7-26
《攻壳机动队》《红猪》常用的三角形构图方式

5. S 形构图

S 形构图优美、缓和，可以逐渐引导视线深入画面（见图 7-27）。

图 7-27
《千与千寻》和《红猪》S 形构图的导入作用

以上几种不同的平面构图法提供了常见的基本图形分割原理，灵活运用这些规律对于场景设计非常重要。例如，应用三分原则设计构图时，生搬硬套可能无法产生适当的效果，可以打破常规，尝试不同的构图效果。

设计构图要考虑画面元素的比重是否平衡。一般来说，面积大、色彩饱和、纯度

高的图形比重较大，构图时应该注意这些元素的搭配，取得画面平衡。另外，前景与背景所形成的正负空间的守恒也是不能忽略的构图因素，如图 7-28 所示。

图 7-28
《千与千寻》色彩对比与画面守恒

7.3.4　纵深构图法

纵深构图法强调画面纵深感的表现。除了透视法则的应用，在画面纵深中构建前层景、中层景、后层景及背景也是一个十分有效的产生三维立体空间的方法（见图 7-29）。

图 7-29
《风之谷》场景的分层

1. 前层景

前层景是距离镜头最近的一层景，主要作用是增加画面空间深度。构图时一般是把前层景层置于镜头两面的边角，与其他层叠加。前层景活动速度较快，幅度大，对角色可以起到很好的烘托作用，但运用不当就会对角色产生遮挡阻碍，因此不应过于抢眼，镜头运动时不宜停留太长时间。

2. 中层景

中层景提供角色表演的主要空间，这一层的刻画需要考虑色彩、光影、场景细节等元素的综合效果，也是场景设计的主体。

3. 后层景

后层景的主要作用同样是拉伸画面空间，丰富画面色彩、烘托中层景。通常利用后层景交代地域环境、时代背景等。后层景与前层景在功能上十分接近，同样，要注意后层景与画面主体的冷暖、虚实等的对比关系，处理不当也会干扰观众的视线。

4. 背景

背景是场景中的最后一层，起到对整体气氛的烘托作用，外景中一般为天空、大地、城市等景物。背景一般在焦点之外，因此在画面的处理上属于虚实对比最弱的一层（见图 7-29）。

纵深构图法与镜头运动有很大的关系。动画属于影视艺术，尤其是二维动画中的场景设计，将三维空间的物体绘制在二维平面上，其目的是捕捉虚构世界中的细节，制造生动逼真的效果，提供给角色一个"虚假"又"真实"的表演空间，使观众融入情节的设置中。场景分层处理是将不同平面上的景物依次叠加，镜头纵向运动时，产生不同的虚实对比和画面纵深变化，这样可以模拟推拉镜头的效果；镜头横向运动时，各层景物出入画面的速度不同，前层景最快，背景最慢，画面中角色位置不变，便会产生摇移镜头的效果。实际上，在二维动画场景中表现画面纵深变化较难，因此镜头的纵向运动较少。

水墨动画没有轮廓线，在宣纸上分层渲染而成。场景绘制通常对绘画技法有较高的要求，动画角色的造型、动作、表情设计应自然、灵动，人与景的结合则力求"气韵生动"浑然天成。意象与意境是中国古典美学的核心范畴，水墨动画则体现了中国画"似与不似之间"的美学，除了要体现作品气韵、格调、意境的统一，同时也自然会流露出艺术家个人的审美思想。《山水情》蕴含了中国传统美学与哲学内涵，作品中所展现的画卷，江村渔舟、烟雨山朦、鱼儿戏水等场景的刻画，笔调充满诗意，琴瑟声声，令人因景生情。作品运用中国水墨画特有的散点透视，"计白当黑"的构图技巧、将独特的镜头语言与审美意境有效融合，具有诗一样的气质、幽远清淡的画面达到天人合一的境界（见图 7-30）。

图 7-30
水墨动画《山水情》人、景、物的设计风格　美术设计　吴山明、卓鹤君

7.4　色彩

　　镜头画面中的色彩遵循了传统绘画中的用色原理。场景中的色彩表现主要是通过色彩的纯度、明度对比体现出远近层次关系。要理解和运用色彩规律，首先要掌握色彩的基本属性。

7.4.1　色彩要素

　　色彩分为无色系和有色系，无色系是指黑色、白色、灰色；有色系是指红色、黄

色、蓝色、绿色等。当色彩相互调和后，各种色彩形成色调，显现各自不同的特性。色相、明度、纯度、色调、色性构成了色彩的要素。

色相是指色彩的相貌，是区别各种色彩种类的名称。不同的色彩有不同的色相。明度是指色彩的明暗程度，即色彩的深浅差别。黑色、白色是明度的两极，灰色为黑白调和色，黑色和白色之间的深浅变化可以用明度表示，白色越多，明度越高；黑色越多，明度越低。不同色彩之间也存在明度差别，黄色明度最高，紫色明度最低。

纯度是指色彩的纯净程度，也称为彩度和饱和度。任何颜色加入黑色和白色都会降低纯度。根据人眼的感光程度，红色纯度最高，橙色、紫色、蓝色、绿色纯度依次递减。色调是指画面中存在某种内在联系的各种色彩的统一体所形成的色彩总体趋势。色性是指色彩的冷暖倾向。

7.4.2　色彩对比

色彩对比是指两种以上的色彩以时间或空间关系相比较，显示出明显的差别。色彩在对比中产生节奏。

1. 色相对比

色相对比是指因色相的差别而形成的对比关系。运用色相对比时，首先要确定主色，然后选择其他色相与之构成对比关系。选择其他色相时应该考虑清楚它与主色之间的关系，要表现什么内容，传达什么情感，这样才能增强表现力，构成和谐的色彩效果。色相对比分为强对比、中对比、弱对比。其中，互补色的对比属于强对比，如红绿对比、黄紫对比、蓝橙对比（见图 7-31）；类似色的对比属于中对比，色彩明快雅致；同种色、邻近色的对比属于弱对比，色彩和谐统一（见图 7-32）。

图 7-31（左）
互补色产生强对比画面《寻梦环游记》皮克斯（美）

图 7-32（右）
邻近色产生弱对比《魔女宅急便》(日)

2. 明度对比

明度对比是指因色彩明度的差别而产生的对比。色彩的层次感、空间感通常靠明度对比来实现。

3. 纯度对比

纯度对比是指不同饱和度的色彩之间的对比。一种颜色与一种比它更加鲜艳的颜色相比较时显得黯淡，但是与另一种比它更加黯淡的颜色相比时则显得比较鲜艳。

4. 补色对比

补色对比是指将红绿、黄紫、蓝橙等互补色并置，产生强烈的对比关系，颜色鲜明刺激，补色对比属于强对比。

5. 冷暖对比

由色彩感觉的冷暖差别形成的色彩对比称为冷暖对比。通常情况下，红色、橙色、黄色使人感觉温暖；蓝色、蓝绿色、蓝紫色使人感觉寒冷；绿色、紫色介于其间。色彩的冷暖对比受纯度的影响，纯度越高，冷暖感越强；反之，冷暖感越弱（见图 7-33）。

图 7-33
红绿对比效果《风之谷》（日）/
《大鱼海棠》（中国）

人眼看到连续画面时会产生视觉暂留现象，即前一格画面产生的残像与下一格画面的内容发生联系。人眼的生理结构能够自行调节视觉平衡，由色彩造成的正负残像都会显示它的互补色。设计场景色彩时应该考虑到观众对于色彩的需求和期待，如补色的使用、冷暖色的使用、明度和纯度的使用等。色彩对比在满足观众生理平衡的同时也能够

对观众的情绪和心理产生影响。因此，合理利用色彩的纯度、明度等对比效果进行故事高潮结尾、起承转合的设计。这种时间概念上的色彩对比规律也是动画设计所遵循的。

7.4.3　色彩调和

两种或两种以上的色彩合理搭配，能够产生统一和谐的效果。

1. 同种色调和

相同色相，不同明度、纯度的色彩调和能够产生色彩明度、纯度的高低强弱对比。

2. 类似色调和

色相接近的色彩的调和。例如，红色与橙色、蓝色与紫色等类似色调和时内部之间的共同色发生作用。

3. 对比色调和

对比色调和是指色相相对或色性相对的色彩调和，例如，红绿、黄紫、蓝橙。将一组对比色的其中一种色彩的纯度提高或降低；在一组对比色之间插入分割色，都可以起到调和的作用，达到对比中的和谐。

7.4.4　色彩心理

冷色寓意寒冷，冷色调的画面给人以平和宁静的感觉；暖色寓意温暖，暖色调的画面给人以温暖热情的感觉。色彩有不同的属性，也有不同的寓意，设计场景色彩时要慎重考虑色彩感觉对观众心理的影响。

色彩具有基本的象征意义，具体如下。

① 红色象征温暖、热情、幸福、危险、吉祥；

② 橙色象征甜蜜、快乐、光明；

③ 黄色象征高贵、警示、愉悦、明朗、希望；

④ 绿色象征生命、青春、和平、理想、新鲜；

⑤ 紫色象征高贵、典雅、傲慢、轻率；

⑥ 蓝色象征宁静、深远、智慧、诚实、永恒；

⑦ 黑色象征罪恶、恐怖、绝望、死亡；

⑧ 白色象征柔弱、纯洁、朴素、神圣；

⑨ 灰色象征中庸、寂寞、犹豫、平凡、消极、谨慎。

除了象征意义，色彩还具有自己的情绪语言，这些色彩语言带给人们不同的色彩感觉，包括重量感、体积感、空间感、时间感、情绪感等。例如，重量感与色彩的冷暖和明度有关，冷色和亮色显得轻，暖色和暗色显得重；体积感与色彩的冷暖有关，冷色显得体积小，暖色显得体积大；空间感与冷暖、明度、纯度、面积大小等因素有关，如冷色有收缩、后退的感觉，暖色有膨胀、扩张、前进的感觉；面积大的显得近，面积小的显得远；色彩可以表示时间概念，一年四季、清晨傍晚都有不同的色彩感觉；不同的色相有不同的情绪感，暖色令人开心，冷色令人抑郁，如粉色令人感觉甜美、温馨。色彩拥有无穷的趣味和魅力，色彩的魅力通过人的视觉传达给感知，只有遵循色彩与视知觉的一般规律才能准确地运用色彩语言满足观众的心理需求和审美需求。如图 7-34~ 图 7-37 中几种黄色的运用表达的不同寓意。

《马茹娜的非凡旅程》通过一只小狗的主观视角，运用鲜活的对比色及灵动的抽象线条构建出它短暂的流浪生涯。这只拥有不同名字的小狗对每一位主人都无比忠实，陪伴他们度过生活的艰辛苦涩。罗马尼亚导演安卡·达米安擅长自由驾驭多种动画技法和作画媒质，与比利时新锐漫画家布雷希特·艾文斯，在二维动画表现形式的基础上创作出令人惊艳的三维空间视觉效果，绚丽而深情地演绎了小狗朴实而短暂的一生。影片设色大胆，画面构图新颖奇特，节奏紧凑，充满魔幻现实主义色彩。正如安卡·达米安所说"笑中带泪是比哭泣更强烈的情绪。"《马茹娜的非凡旅程》正是通过巧妙的色彩设计，向观众传达了极为细腻和复杂的情绪。在一只天真无邪的小狗眼中，那些生活中灰暗阴霾不为人知的角落，那些夜以继日的劳作和辛苦，那一次次的失败与心灰意冷，呈现在观众眼前的，却是明艳艳的、可爱、有温度有色彩的温柔世界，令人动容（图 7-34）。

图 7-34
《马茹娜的非凡旅程》安卡·达米安作品（法国 / 比利时 / 罗马尼亚）

图 7-35

灯光昏黄的小酒店，平静、暧昧，暗示微妙的心理变化；鲸鱼肚子里快乐顽皮的爷爷，他几十年如一日地生活却充满生还陆地的希望《心灵游戏》STUDIO 4℃（日）

图 7-36

《五尾狐》五尾狐就要变成小女孩，阳光照耀下的银杏树、纷飞的明黄色落叶象征快乐的心情和崭新的生活

图 7-37

《夏目友人帐》色彩与剧情的变化，改编自绿川幸的漫画

思考与训练

　　尝试画出校园里一座教学楼的透视图线稿。

第8章

动画场景设计创作

8.1 总体设计思维

　　总体设计思维是指在场景设计时应该首先建立统观全局的设计观念，以确保整体风格与主题的统一。其中包括场景空间的整体统一、场景造型与角色造型的风格统一、色调与光影设计的统一等。主题是整部动画片的灵魂，场景设计应该紧紧围绕主题展开。主题通过造型、色彩、节奏等元素形成统一基调，贯穿整个故事的发展。场景包含时间和空间的概念，设计场景时应该从这两个方面考虑如何表达故事的意境，同时还应该探索符合主题的造型风格并结合角色造型的特点，使其视觉形象体现总体基调。建立总体设计思维，可以从生活中探求设计素材和灵感。例如，个人熟悉的生活环境、历史典故与神话故事中描述的场景素材，影视戏剧或其他艺术门类中可以融会贯通的素材等。

　　动画技术的进步、产业的发展、以及互联网传播的普及，观众对动画作品的选择呈现出多样化的审美需求，伴随三维渲染引擎的日渐成熟，二维三维技术融和创作的作品日渐增多。新技术不仅提高了动画创制效率和品质，也促进创作者对创作风格进行不断尝试，根据不同的题材、制作技术、材料进行多种设计风格的探索，以丰富动画的艺术性与表现力。无论二维动画还是三维动画，在创作前期都应充分考虑未来作品设计风格的多样性，而进行整体规划。

8.1.1 剧本依据

场景在交代时空关系的同时提供给角色一个特定的表演空间环境。同时，场景还必须营造特殊的气氛、情绪以塑造角色性格。因此，动画剧本是场景设计的主要依据。首先，要理解剧本，熟读剧本文字，理解每一个场景中所要表现的故事内容以及所要传达的情绪色彩。其次，了解故事发生的历史背景与地域文化等特征，分析角色性格，确定影片风格类型，围绕主题展开思考和创作。

8.1.2 时代背景与地域特征

交代鲜明的时代背景与地域特征是场景设计的大前提。任何风格的动画作品，其角色造型与性格的设计都必须在一定的历史背景和地域特征范围之内，这种时间性和地域性可以是真实的也可以是虚构的。不同国家有不同的历史文化、宗教信仰以及生活习俗，不同民族、不同年龄与性别的人又会产生不同的思维方式和性格特征。这些区别成为角色造型设计和场景设计的总体依据。角色生活与活动的环境空间存在着诸多设计元素，充分挖掘这些元素是场景设计师的工作，他们如同考古学家一样不断搜集能够传达时代背景和地域特征的素材。

场景设计的素材来源于生活，生活中的真实场景通常被设计师当作参考。成功的场景设计能够给观众留下深刻的印象，这是由于设计师能够将符合时代需求的真实场景资料结合自己的生活阅历融合在场景设计中，这种充满细节的"真实"既还原了假定的环境空间又提高了场景的生动性和可信度（见图 8-1）。

图 8-1
《千与千寻》充满细节的场景设计

8.2　动画场景造型设计

8.2.1　动画场景的造型手法

　　动画场景的造型手法可以归纳为两个主要方面：一是用线造型；二是用面造型。

　　线是造型语言中最简洁的一种形式，线的连续性和流动感具有十分丰富的表现力。它可以勾勒形象的轮廓，表现其质感、量感、体积感、虚实感等造型要素。动画艺术家利用线的塑造力设计出许多风格迥异的作品，那些成功的造型设计往往使人感其神而忘其形，达到出神入化的境界。线是动画制作过程中普遍运用的造型手段，原动画、描上、动检等环节都离不开线的使用。线不仅多用于角色造型设计，在动画场景造型设计中也常有运用。例如，装饰风格的场景设计，这种风格基本以线为造型元素来塑造形象。在绘制场景设计稿时，场景造型的轮廓线应该十分明确和肯定，这样才能使角色造型与场景融合于同一镜头的画面中。与线相比，使用以面为主的造型语言更适合表现场景造型的立体感和场景空间的纵深感，其丰富的光影变化与虚实层次关系能够产生立体的视觉效果，如图 8-2 所示。

图 8-2
《风之谷》场景与角色造型融合于同一镜头画面中

8.2.2　动画场景造型的归纳

　　场景分为自然场景和人工场景两类。自然场景包括天空、海洋、山水、花、草、树木等自然物；人工场景包括街道、建筑物、日常用品等人工物。自然界缤纷五色，正如日分白昼，月有圆缺，天有阴晴，四季更替中花木植被常青常败，生命体与自然同生共长、相互依存，不同的环境存在不同的生存状态，也造就了不同的民族与习俗。人的情感往往追随环境以及时间和空间的变化而变化，动画角色与场景之间也必然存在着关联性，因此，在进行特定的场景设计时必须使用特定的造型和色彩去描绘，如图 8-3 和图 8-4 所示。

图 8-3
《倒霉熊》的造型与其相适应的场景造型、色彩设计

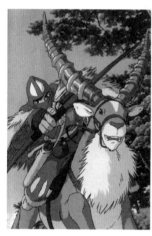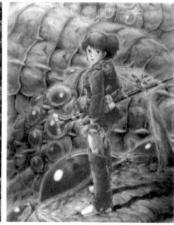

图 8-4
《幽灵公主》《风之谷》场景造型语言与角色造型语言的关联性

　　对景物进行归纳与取舍是场景造型的基本要求之一。场景设计并非对景物的简单复制，应该使它成为具有特别艺术感染力的造型语言，在与观众进行交流的时候引起共鸣。要做到这一点应该注意三个方面，一是造型的形式结构能够传达出普遍的认知概念；二是色彩的一般感知能够满足人的生理和心理需求；三是要符合空间的感知。例如，画面的空间关系处理所引起的视觉上对纵深感、距离感、质量感等的一般感知规律。

　　以上是对景物进行归纳取舍发挥想象力的基本依据。对自然存在物进行归纳和对想象物进行归纳存在不同的方式。对于自然存在物，大部分能够在生活中找到参考原型，可基本按自然形态做形与色的归纳整理，应着重对其最具明显特征的形体和色阶进行概括与归纳。例如，在设计一棵树、一片云、一块石头时，要做到不仅能体现不同造型原本的自然状态，同时又能传达出特别的情感，这样才能达到以景抒情的目的，对于想象物的归纳需要运用想象力和联想力，打破原有对景物造型的感知束缚进行再创造（见图 8-5）。生活中的物象对于想象物的设计有很多启发，正如人们能够接

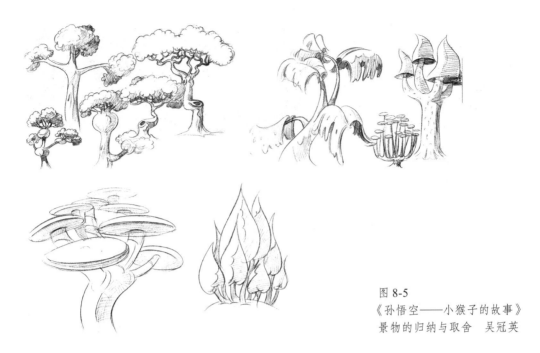

图 8-5
《孙悟空——小猴子的故事》
景物的归纳与取舍　吴冠英

受非现实主义风格的绘画中那些不同于现实生活的形象，是因为这些形象在某种程度上更接近于人的心灵意象。这些远离现实的形象通过释放更大的想象空间来满足人们的审美需求。动画艺术从故事内容到表现形式全部体现了人的主观意图，大多是非现实的，观众也不会以是否符合绝对的真实为标准去衡量一部动画作品的好坏，这就留给场景设计极大的想象空间和创作空间。因此，在进行场景造型设计的时候，可以充分发挥动画的这种特殊优势进行创造。

8.2.3　装饰化造型

场景造型风格有写实与装饰之分。从造型艺术角度理解，装饰化造型就是以自然形象为参照，对现实中的"原型"作程式化处理，使所有形象纳入一种设定的形式秩序之中。从古至今，装饰风格经历发展与变化，现存很多不同形式的装饰图形、纹样由于应用于建筑、织物、绣品等不同领域，而产生了多样化的装饰风格，如地域风格、民族风格、时代风格等。这些丰富的史料为场景设计师提供了可供参考借鉴的资源。在设计装饰化风格的场景时，如果要表现某些地域、某个历史时期的特征，就可以从那一时期的整体装饰艺术风格方面寻找创作的切入点，如图 8-6 的装饰化造型。掌握装饰化造型的基本规律与形式法则是非常重要的，这样能够举一反三，达到真正意义上的创作自由化个性体现。

图 8-6

《大闹天宫》装饰化造型　张光宇

8.2.4　道具造型设计

　　道具属于场景造型的构成要素，是指与角色有依附关系或者与情节、表演有关联的物件。一类道具基本是静止的，如房间内的摆设、室外的交通工具等，这些属于与情节设置有直接关系的必需的元素。另一类道具则需要根据剧情制作成动画，这一部分是指角色在表演中需要使用的物品，小的物品如钢笔、书本、杯子、折扇等，大的物品如汽车、轮船、枪炮武器等。有时候车或船是开动的、箱柜门盖需要被打开或者球要跟随角色的拍打而运动。这些物品是角色性格特征的外延，是与角色形象不可分离的一部分，因此，道具造型的设计要符合角色的性格，其形态应该与角色造型风格保持一致，如图 8-7 所示的是与角色有依附关系的场景造型。

图 8-7

《穿越时空的少女》与角色有依附关系的场景造型

　　还有一种道具的造型设计是为了烘托气氛和完成画面构图所设置的元素，应该根据剧情酌情处理。这些元素有些在镜头中并不起眼，但能够提示给观众其他相关的信息，如故事发生的年代、角色的性格爱好等（见图 8-8）。例如，画面远处的一把烧开了水的水壶、墙上的老式挂钟、破旧的绿色台灯、晃动的玻璃珠门帘等，有的静止，有的在运动。总之，设定场景构成元素时要分别考虑到情节的需要、角色的需要以及气氛的需要，这样才能充分发挥每一个造型元素的表现力和作用，达到既合乎情理又

出人意料的效果。另外，无论静止的还是动态的道具造型，都要求设计出不同角度的结构图以及道具与角色的比例关系图（见图 8-9）。

图 8-8
《攻壳机动队》道具设计

图 8-9
《黑客帝国动画版》注意角色、战马及场景的风格统一

8.3　动画场景的色彩归纳与色调处理

色彩归纳是指将光对景物所形成的明暗、色彩层次进行适当的概括，提取最有效且最简洁的色彩关系，突出物象的色彩特征，对景物进行的色彩表现。首先应该明确光源色与景物明暗两大色区的色相与色度倾向，然后在此基础上根据需要增加色彩层次，这样更容易把握整体的色彩关系。对景物色彩的简化处理是动画场景设计的特征

之一。动画场景的主要功能是衬托角色表演，场景色彩始终作为画面色彩构成的一部分而存在，因此设计场景时应为角色留有"余地"，而不是以完成单独画面为目的，要时刻考虑角色的色彩构成。其次，设计场景色彩时尤其要关注场景的色彩表现形式与角色色彩表现形式的统一。只有把握好场景色彩的"度"，才不会产生因色彩层次和表现形式上的巨大差别而产生前后层脱离的现象。

平面空间与立体空间场景设计中的色彩表现，由于风格上的差异而各有侧重，但都具备不凡的表现力和艺术感染力。平面空间场景设计强调镜头画面高宽二度空间内景物的形态关系、比例关系、空间关系与色彩关系等，场景的造型与色彩都与客观对象有较大的距离，整体风格装饰化。设计时首先要确定场景的主色调，然后分配不同色块的比例和位置。其中，较小面积的对比色块对画面有调节作用，对整体色彩强度的控制应充分考虑到与角色色彩之间的对比与呼应关系。当场景充当主要镜头画面时，要表现出画面色彩结构的独立完整性。立体空间的场景色彩表现主要通过色彩的纯度与明度对比体现出远、近层次关系，同时借用场景造型的透视变化强化空间的纵深感。

场景的色调处理关系到整部动画作品的色彩效果。色调的运用同样属于场景设计的造型语言。每一个角色造型的色彩设定与每一个场景造型的色彩设定都应该统一于一个完整的色调中。例如，《埃及王子》的场景设计以金黄色为色调来表现故事，所有角色造型和场景造型的色彩设计都围绕金黄这一主基调进行。另外，在场景的色调处理中，不能一味追求统一而不求变化，应该同时把握好色彩的节奏感，以满足观众的视觉需求。《埃及王子》场景设计的局部也有意使用了蓝色、紫色等相应的补色，以求画面色彩的节奏变化。可见，每一个场景的色彩设计既要融入整体色彩中，又要有节奏变化，应该正确处理这种既矛盾又统一的关系。场景设计的另一功能是为故事情节制造气氛。色调最容易通过人的视觉感染情绪，柔和的色调能够传达出宁静祥和与安宁的信息，而对比强烈的色彩与明暗关系则会产生刺激作用而引起观众的兴奋。只有遵循色彩与视知觉的一般规律才能更准确地运用色调这种造型语言。

8.4　光影的应用

光使我们看清这个世界的物象，无论是太阳光，还是人造光，光照产生了变换的影。光是有情感的，如太阳光是自然界唯一的光源，所谓阳光普照之下，天地有神，万物有情。制造光影是动画场景设计中的一个重要表现手法，利用光影的变化可以传

达微妙的情感。

光影可以塑造场景空间，利用光影产生的明暗效果本身就是塑造物体结构、质地和立体感的手段之一。根据情节的需要，利用光影结合色彩对比的效果就可以产生不同感觉的纵深空间；光影既可以平衡画面构图，又可以制造气氛，因此，无论宁静祥和的还是神秘瑰丽的场景氛围都可以凭借光影的表现手法来实现；光影还具有诉说功能，顶光、侧光、顺光、逆光等可以制造不同的效果。因此，合理设置光源能够引导观众的视线从而使他们产生心理诉求，可以借用这个功能来完成角色形象和心理的刻画，如图 8-10 所示。

图 8-10
《恶童》《大雄与绿巨人传》《黑客帝国动画版》光影产生的空间感与画面情绪

8.5　动画场景中的细节设计

场景设计时除了完成基本构成元素，还要注意细节的设计。细节在场景设计中是必不可少的，到位的细节设计能够辅助推动情节的发展，并起到画龙点睛的作用。通过角色生活环境的细节表现可以推测出角色的职业、习惯、性格等方面的信息。例如，《攻壳机动队》《恶童》（见图 8-11）的场景设计，场景中的房间摆设包括窗帘的图案、沙发的色彩、座椅的样式、地板的花纹、烟灰缸的形状等，这些不起眼的细节设计令人印象深刻。观众并非记住了这些物件，而是通过这些细节的设计记住了角色的各种特征，他们在房间内的表演行为与场景融为一体。场景虽然在镜头中作为角色的

背景存在，但并不是削弱了场景的存在感才能突出前层动作，而是应该努力塑造立体空间的真实感。当然，细节的设计要顾及镜头时间和空间大小的问题，不能一味追求复杂，设计之前对剧本的深入分析是至关重要的。

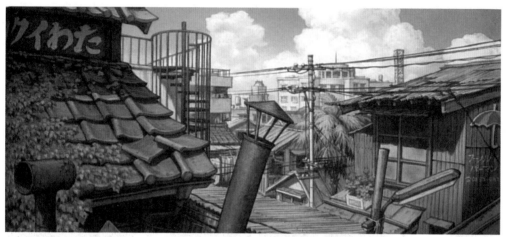

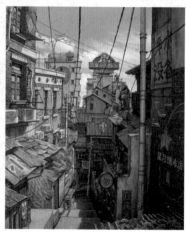

图 8-11
《恶童》场景中的细节刻画

思考与训练

　　观摩《孙悟空——小猴子的故事》《凯尔经的秘密》（见图 8-12）等影片，大家分组探讨如何对造型进行"归纳与取舍"，并总结规律，设计一个装饰性风格的场景图（着色）。

图 8-12
《凯尔经的秘密》

第 9 章

动画场景设计表现技法

9.1 草图设计

　　场景草图的表达是将构想用简易的图形表达出来，将场景构思可视化。当然，在制作场景之前，进行充分的思考和准备非常重要的。这些工作包括对从明确剧情发展主线到风格设定，从空间构成到镜头的运用，从光影到色彩氛围的构思，从分析剧本到确定主题，从查阅文献到完成资料的收集等设计环节。

　　整体构想酝酿成熟之后就可以进入制作草图的环节。这个阶段可以用简单的线条，以最快速的手法大致勾勒出场景构想。实际上，构思好了不等于能把构想画得那么清楚，这就存在一个反复修改和筛选的过程。这个环节的关键还是要看设计师平时是否有记录和速写的习惯，记录为收集日常的观察、思考和心得体验，速写为绘画的基本技能，要求能够瞬间完成较为准确的场景物体的结构和透视关系。可以通过不断的练习使设计草图更明确，例如，将想法图形化，边想边修改，使思路逐渐清晰、合理，这是一个将构思呈现为图形的过程阶段。另外，为了把握时代特征和地域特征，需找到相关的资料并做整理，描画场景建筑构造的符号、民俗装饰纹样以及各种相关

的图形、图案等也是必要的练习环节，可以从这些过程中找到设计灵感，并能够尽量避免常识性错误。

在图形化过程中，还要对主次空间的分类和分布、空间的平面单元构成、空间与空间的整合等场景进行初步构想，然后开始着手设计一些场景的主要角度，再逐步深入设计。在进行场景色彩的设计时，可以快速绘制色彩小稿。绘制色彩小稿需要具备敏锐的色彩感觉。设计师要对场景色彩有整体的把握，包括考虑主色调、光影运用、镜头运动、画面构成、色彩与造型风格的统一等相关问题。色彩小稿将为下一步二维、三维的制作提供参考，因此，通过不断地探索与调试，取得最佳效果方案是非常重要的。

草图的制作手法很多，因人而异，通常使用铅笔、彩色铅笔、墨水笔等；色彩小稿可以使用水彩、水粉、色粉笔等绘画材料，同样，也可以使用计算机绘图软件直接绘制草图，局部修改时也非常便利。《风之谷》设计草图如图 9-1 所示。

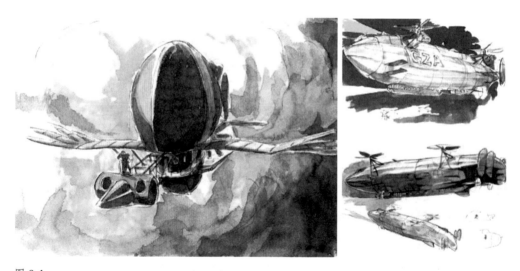

图 9-1
《风之谷》设计草图

9.2　动画场景设计稿绘制

场景设计稿包括效果图、平面图、立体图、鸟瞰图等，这些都是学习的重点。平面图、立体图、鸟瞰图等属于场景方位图。方位图的作用是清晰、准确地标示出场景的空间结构和方位，为镜头设计和场面调度提供参考依据。设计者应该熟悉通用符号和基本绘制方法，以规范制图。

9.2.1 主场景方位结构图

主场景是指重要的角色表演的场景以及每场戏的主要场景，这些场景交代了故事发生的主要方位。因此，每一场景的设计既要有各自的特征又要有相互的联系。即使场景有大跨度的地域变化，也必须在表现风格上达成一致。绘制场景平面图可以锁定角色活动区域中景物的具体方位。图中要求标注出标志性景物所在位置的名称，以确保镜头调度时不会发生位置和方向上的错误（见图 9-2 和图 9-3）。

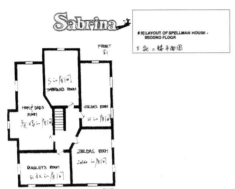

图 9-2
Sabrina 场景方位图

图 9-3
《千与千寻》设计草图

9.2.2 鸟瞰图

鸟瞰图属于立体示意的辅助图，是展现三个面以上的场景空间结构（见图 9-4 和图 9-5）。鸟瞰图有不同风格，可以根据场景平面图直接绘制，也可以画出任意透视效果的示意图。

图 9-4

Sabrina 场景鸟瞰图

图 9-5

Sabrina 主场景建筑外景

9.2.3　其他场景设计

除了主场景外，还要进行其他场景中角色表演的场景设计（小全景或近景）。这类场景设计首先要有一幅满足镜头拉开所需要的全景，镜头推进时又需要显示画面上的具体内容。如果需要满足特写镜头，还应该单独绘制表现局部细节的设计稿以配合使用。另外，横移、推移、斜移等特殊镜头运动对场景图的构图有特殊的要求。例如，镜头做 360° 拍摄时，需要绘制前后衔接的长背景等。循环使用的场景通常达到 5 个 12F 安全框的长度，在反复的部分即第一个和第五个安全框应该画成相同的内容，这一部分设计得越简单越容易衔接。另外，设计稿上不必画出安全框，如果有需要倾斜安全框的特殊镜头，应该用彩色铅笔画出安全框的位置，如图 9-6 所示。

图 9-6

《橡皮泥大盗》其他场景设计

图 9-6（续）

9.3 三维动画技术的应用

三维动画技术制作场景具有很强的优势，它可以塑造出极其富有真实感的场景空间。目前，越来越多的二维动画片也开始借用三维动画技术制作场景。三维动画技术拓展了场景设计的思路，在营造超越自然时空等特殊场景效果时具有不可替代的作用。在三维场景制作之前也需要经过设计草图的阶段，为完成符合情节设定的场景进行多角度的探索，这个阶段包括线稿和色彩稿设计，如图 9-7 和图 9-8 所示。设计时，应该考虑到场景整体布局、透视关系、色调色彩关系等方面的问题，注意做到外形尽量概括、简练，局部设计讲究细致、严谨。草图设计完成之后，可以进入三维场景的具体制作阶段，分为建模、材质、灯光设置、渲染输出等几个步骤。

图 9-7
《汽车总动员》场景设计图

思考与训练

为你自己创作的动画影片设计一张"场景方位图"（草图）。

图 9-8　动画系列片《橡皮泥大盗》角色造型设计与场景设计　上海电影制片厂

第 10 章

定格动画设计与制作

10.1 定格动画的定义与历史发展

定格动画又称逐格动画或停格动画，逐格动画是包含定格动画概念在内的广义概念，它是建立在逐格拍摄摄影技术基础上的，是用于电影特效的逐格动画和定格动画的统称。停格动画则从英文"Stop-motion Animation"直译过来，通常使用定格动画的概念。大多数的动画门类之间总是互相贯通的。但有一点可以确定，即定格动画常指在一定的空间里，通过操纵人偶、物件，以及影像来进行逐帧拍摄，再以连续放映这些静帧图像的方式实现动画效果的动画创作形式。在计算机技术介入动画制作之前，定格动画作为唯一的三维立体动画存在。伴随艺术家的不断研究、创作以及制作技术的发展，定格动画这一艺术形式日臻完善，并诞生了大量的定格动画影片，深受观众喜爱。如中国早期的《阿凡提》《曹冲称象》《神笔马良》《猪八戒吃西瓜》（剪纸）等，这些极具民族特色的定格动画影片荣获了诸多国际奖项，令人称道。在那个年代，定格动画独特的艺术语言挑战了视觉极限，影响了一大批电影观众。

　　定格动画在欧洲的成形与传统木偶戏紧密相关。但由于定格动画很难像传统手绘动画那样进行工业化的批量生产，因而资金与规模都受到局限，早期对定格动画的研究更多地停留在偶形道具的改良和拍摄技术的层面上。例如，1912年俄国动画艺术家斯达列维奇拍摄了很多木偶动画作品，角色多为童话寓言中的动物，如《青蛙的皇帝梦》《家鼠与田鼠》《黄莺》和《蝴蝶女王》等，他的实践大大完善了定格动画的拍摄技术。实际上，20世纪20年代至30年代，定格动画一直在一些小型制作和先锋派的实验性电影中徘徊。

　　早期的真人电影中，当计算机特效制作预算不足或者场景中演员表演比较危险的动作时，定格动画技术就常常被用来替代影片中的特技镜头。希区柯克多数早期的影片就大量使用了微缩场景模型来拍摄。

　　早在1909年，杰斯图亚特·布莱克顿的喜剧影片《尼古丁公主》就采用了定格动画摄影技术，制作了一些简单的烟具、火柴等动画效果。威里斯·奥布莱恩潜心研究这种技术，将定格摄影动画技术发展成独特的动画技术。1925年，他的第一部长篇动画影片《失落的世界》公映，影片中大量使用了定格动画摄影技术，拥有100多个关节及钢制骨架的巨型史前动物，角色造型及布景逼真自然，其效果震撼，令人惊叹。《失落的世界》不但创造了当年的票房纪录，还成功奠定了定格摄影技术在制造视觉特效领域的至尊地位。1933年，威里斯·奥布莱恩耗时一年拍摄的《金刚》（见图10-1）再创高票房。1949年，威里斯·奥布莱恩在定格动画领域的杰出成就使他荣获了奥斯卡终生成就奖。之后，瑞·哈里豪森再步后尘，他的《杰森和亚尔古的英雄们》讲述了古希腊神话中的英雄杰森和他的伙伴们勇夺金羊毛的故事。年轻的瑞·哈里豪森凭借他的非凡才华推进了定格动画摄影技术的发展。那7个手持利剑的骷髅与真人打斗的惊险场面，成为电影史上关于定格动画摄影的经典片断。今天再看这些电影特效已经显得有些粗糙落伍了，并且定格动画摄影技术营造的场景在比例、透视、

图10-1

《金刚》（1933）梅里安·C.库珀，欧尼斯特·B.舍德萨克联合执导

运动方面的差异很容易穿帮，火焰、水、烟雾这些元素也容易造成模型场景的失真。大家知道，后期计算机动画技术的迅速发展使特效技术能够实现更加逼真完美的影院效果，很快取代了电影中的定格动画特效。

菲尔·蒂皮特在影片《屠龙者》中首次引进 GO-MOTION 技术。这种新的逐格拍摄方式改进了传统的操作技术，采用计算机程序记录角色运动，将其合成到先期拍摄的场景中。1991 年，菲尔·蒂皮特在科幻影片《侏罗纪公园》的制作中开发了数字化动画输入设备（DID），实现了在传统定格拍摄技术基础上的数字模拟生成角色的技术。实际上，DID 是一种空中动作捕捉设备，这种设备可以将动物的运动经验数据输入计算机，应用于影片中数字恐龙模型的运动。

拍摄技术的改良促使定格动画更加适应现代电影工业模式。20 世纪 80 年代末，定格动画迅速发展，Aardman 公司的尼克·帕克创造了风靡全球的《超级无敌掌门狗》系列。1993 年，鬼才蒂姆·波顿也推出了百老汇音乐剧风格的定格动画《圣诞夜惊魂》。之后《僵尸新娘》《小鸡快跑》等商业巨制的成功经验更加预示了定格动画的辉煌前景。除此之外，一批构思巧妙、制作精良的定格动画短片也崭露头角，这些佳作博得了观众青睐，或感人泪下或引来欢笑不断。其中《彼得与狼》荣获 2008 年奥斯卡最佳动画短片奖。本片以苏联作曲家普罗科菲耶夫于 1936 年创作的同名交响童话为故事蓝本改编，讲述了男孩彼得与一只灰狼斗智斗勇的故事。彼得对士兵与狼两重敌对关系的最终选择，表达出一种远离童话的严肃主旨，故事情节生动、紧张，脉络清晰、曲折，富含哲理。

定格动画摄影技术几乎发展到了极致，但作为最传统朴实的艺术形式，它展现了动画最原始、最纯真的艺术魅力。在动画艺术不到一百年的发展历程中，定格动画不仅没有消失反而通过与新技术的结合，进一步完善了自身的艺术语言，呈现出前所未有的成熟姿态，始终焕发着绚丽的光彩。

10.2　定格动画的材料语言

定格动画是取材于自然的动画艺术形式，其艺术语言的特点主要来自定格动画片本身所使用的材料，它无拘无束的表现形式最能够体现动画的创造性和想象力。动画家在材料领域进行了不断的探索，木偶、泥土、陶瓷、沙子、布片、垃圾，无论真人实拍还是实物实拍，这些各种各样的材料全部用于模拟有生命的人类、动物角色或者

非生物角色，如图 10-2 所示。

定格动画令人感动的不仅仅是那些在黏土上留下的指纹和在材料上呈现的质感，更是其背后所蕴藏的那种富有个性的非凡生命力。其运动也不像计算机动画呈现的那样流畅完美，但这些正是定格动画吸引人的原因所在。带有瑕疵的完美，质朴的手工感能够带给观众直接而深刻的情感共鸣。那些形形色色的物品被赋予神奇的"生命"，鲜活生动地"动"起来，这些角色在真实的空间中运动，充满神秘又不失纯真童趣，正是定格动画的魅力所在。例如《超级无敌掌门狗：人兔的诅咒》（见图 10-3 ），尼克·帕克在影片中成功地塑造了华莱士和小狗格洛米特，这些使用黏土制作的动画角色清晰、简洁、富有张力，每一个细小的动作都拿捏的恰到好处。

各种材料在进行动作和情节设计时都要遵循突出材料的属性，力求传达出材料的自身特点。捷克动画大师杨·史云梅耶（Jan Svankmajer）的作品《对话的维度》就是运用

图 10-2
逐格拍摄的 *Dancing Spoons* 片断

图 10-3
《超级无敌掌门狗：人兔的诅咒》阿德曼动画公司　尼克·帕克（英）

刀叉、蔬菜等日常用品和不同的食物进行的创作。这部作品表现了一场人脸之战，两张不同物品组合而成的人脸，相遇后又分散开来打成一团，变成碎片后再重组人脸的形状。动画设计师也常常使用隐喻的手法，将生活中人们常用的物品直接拿来用作拟人化表演。捷克著名动画导演 Jirí Barta 的作品《失去手套的世界》(*Zaniklý Svet Rukavic*)（见图 10-4 ）中将手套作为演员，用拟人化的手套阐释了包括卓别林、布努艾尔、费里尼、斯皮尔伯格在内的 7 种电影类型——喜剧片、爱情片、恐怖片、科幻片等。影片开始于卓别林式的追逐，结束于当代的科幻灾难，简短地说明了电影的发展历史。Jirí Barta 的主要工作在吉利·唐卡（Jiri Trnka）创立的 Trnka 动画工作室，他的作品在很多方面受到了杨·史云梅耶的影响。《失去手套的世界》是后 Trnka 时期捷克偶类动画片的代表作品。影片栩

栩如生，耐人寻味，展示了 Jirí Barta 丰富的想象力。杨·史云梅耶是布拉格的超现实主义小组（1963）的成员，他制作了一系列包括《触觉试验》在内的抽象拼贴画艺术作品，致力于研究感官之间的联系，特别是视觉和触觉之间的联系。史云梅耶的超现实主义倾向几乎是他所有影片的基本特征。Jirí Barta 则善于塑造充满恐怖、幻想的哥特世界，并在其中注入崇高的幽默和强烈的道德检验。杨·史云梅耶与 Jirí Barta 被尊为世界动画领域最重要的人物，他们的作品代表了定格动画的一段历史以及全部精神实质（见图 10-5）。

图 10-4
《失去手套的世界》

（a）杨·史云梅耶　　　　　　　　（b）推荐赏析《杨·史云梅耶短篇动画全集》

图 10-5
杨·史云梅耶及其作品推荐

　　定格动画的布景拍摄常受到空间限制，越来越多的定格动画选择与三维动画技术结合从而使画面效果更具灵活性，充满运动感、艺术性以及绘画性。《小鸡快跑》中的调料喷射器的制作采用了三维动画软件；《超级无敌掌门狗：人兔的诅咒》中的"高科技脑波机器"、捕兔容器中悬浮的兔子、数码小狗、烟火、天空等各种特效的制作均由三维动画技术完成。例如，30 只兔子漂浮在捕兔容器中的镜头，首先拍摄兔子在容器底部的画面，然后再用三维动画技术将漂浮的兔子合成进去。

10.3　制作流程

定格动画影片的制作流程可分为前期、中期、后期三个环环相扣的制作环节。每个环节的工作都需要参考和依照前一环节的设计。由于每一镜逐格拍摄，制作过程繁复而漫长，因此，要求设计师在前期设计阶段对制作中可能出现的错误做预期估测，尽量降低出错率，否则将耗费大量的精力和成本，并延误制作周期。前期设计蓝图最为重要，基本锁定了整部影片的艺术风格，这个环节包括脚本创作、美术设计、故事板设计、音乐音效与对白先期录音；中期需要完成主要摄制工作，主要包括偶形、布景、道具的设计与制作，逐格拍摄及特效制作等环节；后期制作则包括了声、画编辑与音轨混录的工作，最终合成影片，发行放映。

10.3.1　前期设计

前期设计流程如图 10-6~ 图 10-10 所示。

图 10-6（左）
尼克·帕克与彼得·洛德在工作室

图 10-7（右）
Polo 工厂生产线设计图

图 10-8
《超级无敌掌门狗》角色素描稿，尼克·帕克绘制

图 10-9

《超级无敌掌门狗》是尼克·帕克最早设计的故事板，虽然在制作的各个环节中做了不同的调整，但最终保留了故事的本质精神

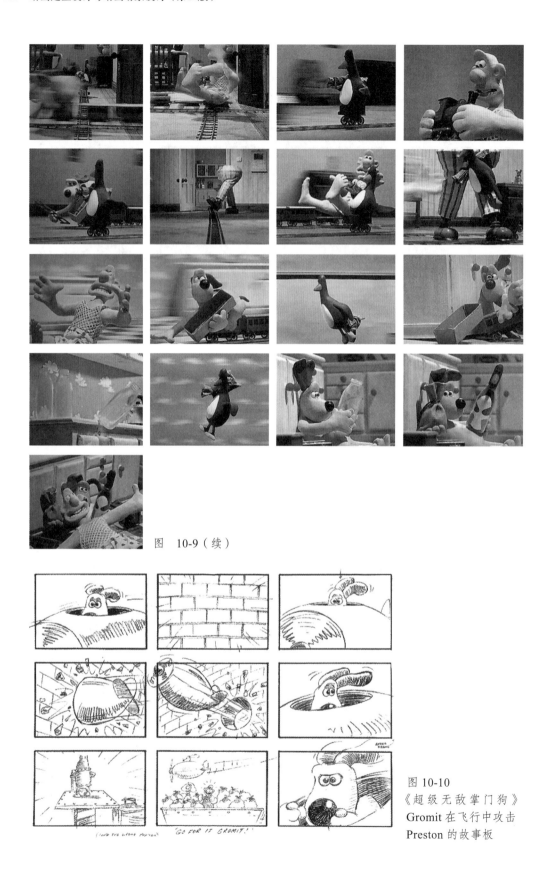

图 10-9（续）

图 10-10
《超级无敌掌门狗》
Gromit 在飞行中攻击
Preston 的故事板

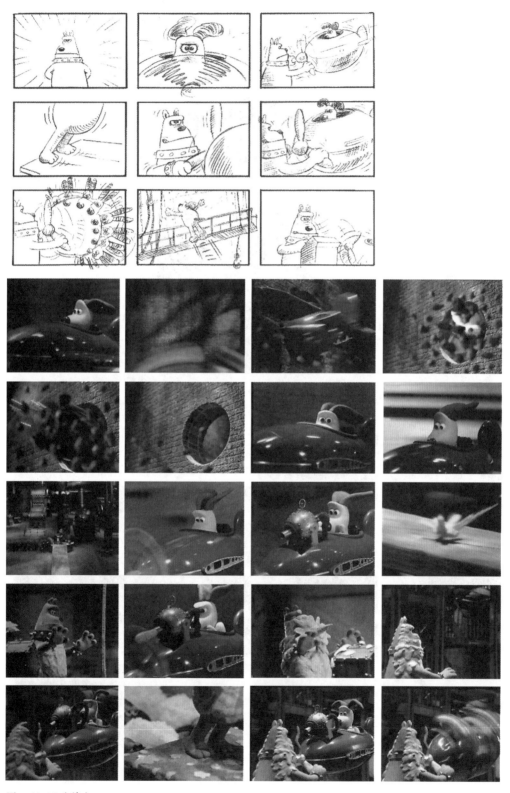

图　10-10（续）

10.3.2 中期制作

中期制作流程如图 10-11~图 10-18 所示。

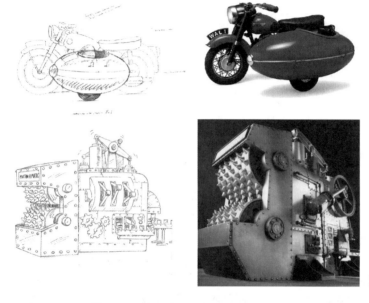

图 10-11
道具设计 Wallace 的摩托车、布满铆钉的巨型机器 Mutton-O-Matic

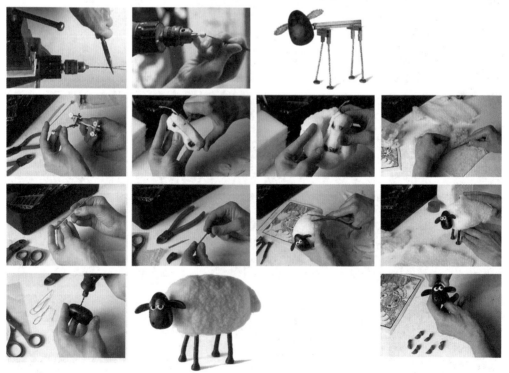

图 10-12
《超级无敌掌门狗》中羊的骨架、头部和身体的制作过程

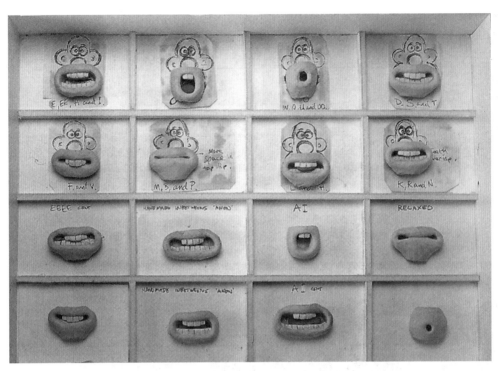

图 10-13

Wallace 的各种口型设计，用于讲话、静止等状态下的各种表情

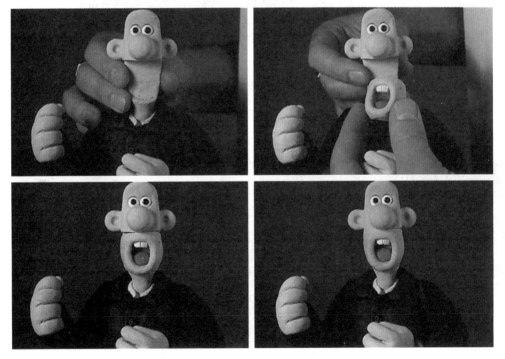

图 10-14

Wallace 的口型替换，一个"O"发音使用的模型，衔接后动画师黏合接缝处

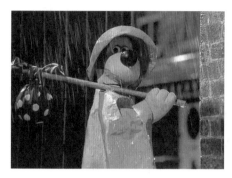

图 10-15

Gromit 离开家的一景，打在雨披上的雨滴是用甘油一帧一帧制作的动画效果

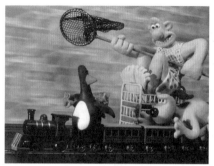

图 10-16

火车追赶的一幕，同时移动火车和摄影机，2s 的曝光制造出角色清晰、背景模糊的效果

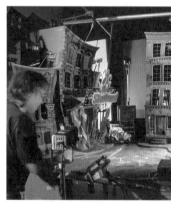

图 10-17

阿德曼动画公司曾使用照明灯和色温纸制作白天、夜晚、阴天、室内等各种光源环境效果。通常，定格动画摄影布光分为主光、辅助光和效果光。其中，主光的作用是塑造角色或场景；辅助光的作用是调整摄影对象的光比平衡，突出角色肌理质感；效果光的作用是调整影像的构图、营造场景氛围。Limoland 街道设置了极为复杂的路灯、车灯以及建筑物里面的灯光效果

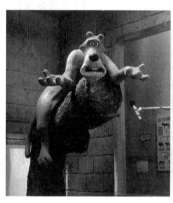

图 10-18

Jaguar 抱怨砖墙小屋空间狭窄

定格动画可以最大限度地使用材质效果和光影效果，更加真实地模仿人类的生活空间。《超级无敌掌门狗》系列动画中设计了咖啡、雨滴、肥皂泡沫等各种液体物质，其中流淌的水是通过一系列透明树脂制作的不同形态的水滴，拍摄时依次替换，产生流淌的效果。同样，在 Gromit 浑身肥皂泡沫的镜头中，泡沫与角色是制作在一起的，拍摄时依次序替换，可以产生被泼肥皂水的效果。

10.3.3　后期合成

后期合成设备如图 10-19 所示。

图 10-19
音效合成设备

10.4　案例学习

10.4.1　尼克·帕克的定格动画作品

《小羊肖恩》是《超级无敌掌门狗》的衍生作品，由阿德曼动画公司和英国广播公司携手创作，影片讲述了小绵羊肖恩和伙伴们在农场的生活故事，理查德·格勒佐维斯基、克里斯多夫·萨德勒导演并编剧。该片于 2007 年 3 月在英国广播公司旗下 CBBC 频道首播，并在全球 180 个国家和地区播出。小羊肖恩最初在《超级无敌掌门狗》系列短剧《剃刀边缘》中登场，后来又产生了自己的衍生作品《小小羊提米》以及《小羊肖恩大电影》（见图 10-20 和图 10-21）。《小鸡快跑》《小羊肖恩》（见图 10-22）等阿德曼动

画公司出品的作品堪称定格动画的精品，深受全世界观众的喜爱，导演尼克·帕克也曾多次获得奥斯卡金像奖。2018 年，他再次执导动画影片《无敌原始人》（见图 10-23），这部作品讲述了史前"石器时代"部落的原始人为夺回自己的领地，用足球比赛的方式同"青铜时代"部落展开对决的故事。影片用黏土制作微缩模型，完整地打造了"石器时代"和"青铜时代"两个世界的真实感，每一个细节都制作得栩栩如生。

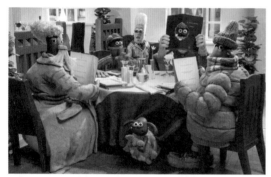

图 10-20
生动的角色造型《小羊肖恩大电影》阿德曼动画公司（英）

图 10-21
《小羊肖恩大电影》电影海报

图 10-22
《小羊肖恩》角色造型

图 10-23
《无敌原始人》阿德曼动画公司　尼克·帕克（英）

10.4.2　3D 打印技术在定格动画制作中的应用

《鬼妈妈》（*Coraline & the Secret Door*）是根据尼尔·盖曼的同名小说改编的动画电影，因其超现实主义风格、古怪的幽默感和充斥其中"幽闭恐怖"而被称为"哥特美学暗黑寓言"。该影片获得了奥斯卡金像奖、金球奖、安妮奖三个电影大奖奖项 9 项，提名 34 项。卡洛琳是一个充满好奇心的女孩，她在新家发现了一扇神秘的门，穿过那扇门可以进入一个充满奇幻的与现实平行的世界，在那里卡洛琳遇见了"鬼妈妈"和很多有趣的人。"鬼妈妈"想把卡洛琳永远封存在那个世界里，然而卡洛琳依靠自己的机智、决心和勇气最终回到了现实世界。关于《鬼妈妈》故事的创作，编剧亨利·塞利克（Henry Selick）在改编原著小说的基础上，设想了两个创作方向：一个是按照原著来写剧本，不做大的改动，但原著实在过于灰暗，并不太适合动画电影；另一个就是削弱原著中的一些故事情节，让整部电影看起来更加"明亮""健康"。最后，考虑到孩子的接受能力有限，两者他选取了一部分融合在一起，既能满足小孩子们的兴趣，又不会吓坏他们。

在三维动画风行的时代，亨利·塞利克在电影《鬼妈妈》中所使用的技术和拍摄《圣诞夜惊魂》（1993）时并没有太大区别，而计算机技术作为辅助手段既降低了拍摄难度，又完美呈现了定格动画本身真实、充满触感的质地。传统的定格动画需要制作数以千计的模型，并通过黏土原料手工制作人物面部表情，工程浩大且成本很高。3D 打

印技术应用在电影工业中的，极大地压缩了制作成本。不但可以打印角色模型，还能进行模块化打印，制作出千变万化的角色五官，分别进行组合就可以造就不同的角色表情。莱卡工作室（Laika Entertainment）是定格动画的践行者，在影片《鬼妈妈》中首次尝试使用了 3D 打印技术，卡洛琳 20 万个生动的表情都是由 3D 打印实现的。Brian McLean 曾表示"快速成型工艺从十多年前的一个疯狂想法演变成如今的突破性技术，它已经彻底改变了定格动画电影的制作"（见图 10-24 和图 10-25）。

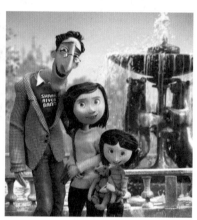

图 10-24
《鬼妈妈》人物造型

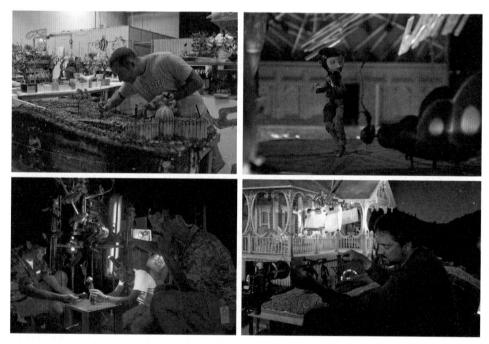

图 10-25
《鬼妈妈》人偶制作与布景拍摄过程　莱卡工作室　亨利·塞利克导演（美）

　　莱卡工作室出品的定格动画电影《超凡的诺曼》(*Paranorman*)由克里斯·巴特勒、山姆·菲尔联合执导,该片提名第 85 届奥斯卡金像奖与第 66 届英国电影和电视艺术学院奖。克里斯·巴特勒一直希望能拍摄一部个人风格的电影,便创作了《超凡的诺曼》的剧本,这个剧本很短,只有大约 30 页,拥有大量风格化的镜头和场面。故事讲述了男孩诺曼具有特殊的能力,能够与死去的人对话。当小镇因诅咒被僵尸、幽灵、女巫包围的时候,诺曼利用自己的特殊能力帮助人们解决了危机(见图 10-26)。

　　《超凡的诺曼》也是第一部采用彩色 3D 打印机制作角色面部的影

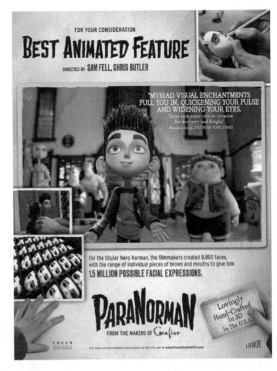

图 10-26
《超凡的诺曼》莱卡工作室　克里斯·巴特勒
山姆·菲尔导演(美)

片。为了制造影片的几只宠物,剧组用了三四个月的时间,这里还不包括设计和测试的时间。参与影片制作一共有 60 个技师,制作了 178 个宠物。主角诺曼一共拥有 8800 张不同表情的脸和配套的眉毛与嘴巴。这意味着,这些脸和眉毛、嘴巴的不同组合,能为诺曼变化出 150 万种独立的表情。在诺曼标志性的头发中,一共有 275 根钢钉。制作诺曼头发的材料有羊毛、热胶水、强力胶、动物的皮毛和发胶。诺曼在卫生间遇见那个通风报信的鬼魂场景,剧组用了一年时间才摄制完成。为了搭建小镇的外景,剧组制作了一条近百米长的小路,并在路的周围制作了 2000 多棵树。影片有大约 36 个不同的外景,为了制作这些外景,剧组请来了 18 个木匠、18 个造景师、6 个起重工、12 个风景画画家、11 个园艺师和 10 个服装设计师来工作。诺曼穿的那件 T 恤,是为诺曼量身定做的,一共用了 102 针才被缝制出来。其中,领口就缝制了 48 针。整部影片一共用了 120 件不同的衣服。影片中最小的道具是诺曼妈妈用的香水喷雾器,是由技师手工制作,最后成品的大小约为高 1.5cm,直径 0.32cm;香水喷雾器的喷头则更小,直径只有 0.15cm。这个道具在影片中有着重要的作用。

　　莱卡工作室出品过《僵尸新娘》《盒子怪》《鬼妈妈》《超凡的诺曼》等一系列著名的定格动画电影，这些动画电影在制作中大量使用了 3D 建模和 3D 打印技术。2016年上映的《魔弦传说》(*Kubo and the Two Strings*) 也是一部结合了定格动画和 CG 动画的影片，其中定格动画部分的所有模型都采用 3D 打印技术制作（见图 10-27）。莱卡工作室曾三次获得奥斯卡最佳动画片奖的提名，并因其高质量的 3D 打印技术在动画制作中的开创性应用而获得了科学与工程奖（Scientific and Engineering Awards）。2016 年的科学与工程奖颁发给了莱卡工作室的 Brian McLean 和 Martin Meunier，以奖励他们在《盒子怪》中制作的令人印象深刻的角色。

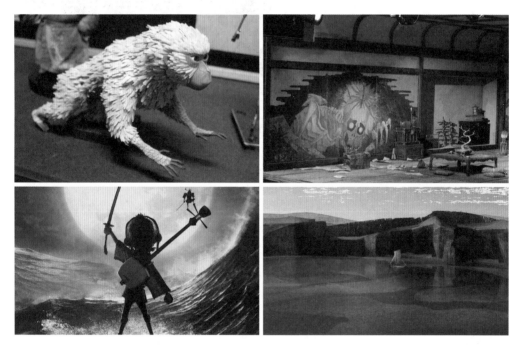

图 10-27
《魔弦传说》莱卡工作室　特拉维斯·奈特导演（美）

10.5　定格动画作品推荐

10.5.1　杨·史云梅耶的经典作品

1. 黏土材料动画

Dimentions of Dialogue，Food

2. 人偶动画与定格技术

Don Juan，*Jabberwocky*

3. 触感实验类作品

The Fall of the House of Usher，*Dimentions of Dialogue*，*Flora*

4. 真人表演与动画技术的结合

Nick Carter in Prague，*The Garden*，*The Flat*，*A Quiet Week in the House*

5. 哥特风格与戏剧形式

Lunacy，*Don Juan*

6. Jirí Barta 的作品

A Ballad About Green Wood，1983

The Club of the Laid Off，1989

The Design，6 minutes，1981

Disc Jockey，10 minutes，1980

The Last Theft，21 minutes，1987

The Pied Piper of Hamelin，1985

Riddles For a Candy，1978

The Vanished World of Gloves，1982

10.5.2　定格动画作品赏析

《圣诞夜惊魂》《僵尸新娘》《小羊肖恩》《小羊肖恩大电影》《鬼妈妈》《玛丽和马克斯》《超凡的诺曼》《盒子怪》《魔弦传说》《无敌原始人》

思考与训练

1. 用正确的透视方法画一幅你居住的房间或家庭环境中的一部分场景。

2. 通过观察或写生，根据收集到的形象素材设计一个典型的街边小卖部小场景，并绘制出彩色稿。

参 考 文 献

[1] 吉姆·汤普森，巴贝比·博班克·格林，尼克·卡斯沃斯.英国游戏设计基础教程 [M].张凯功，译.上海：上海人民美术出版社，2008.

[2] 莫琳·弗尼斯.动画概论 [M].方丽，李梁，译.北京：中国青年出版社，2009.

[3] 克里斯托弗·芬奇.迪士尼的艺术：从米老鼠到魔幻王国（插图第 5 版）[M].彭静宜，译.北京：北京联合出版公司，2015.

[4] 克里斯·帕特莫尔.英国动画设计基础教程 [M].顾濛，译.上海：上海人民美术出版社，2005.

[5] 保罗·韦尔斯.动画设计基础教程 [M].谭奇，译.大连：大连理工大学出版社，2007.

[6] 艾德·盖特纳.动画设计的构图与合成 [M].徐立，译.上海：上海人民美术出版社，2013.

[7] 汤姆·班克罗夫特.动画角色设计：造型·表情·姿势·动作·表演 [M].王俐，何锐，译.北京：清华大学出版社，2014

[8] 凯伦·派克.创造奇迹：皮克斯动画工作室幕后创作解析 [M].叶珊，译.北京：中国青年出版社，2014.

[9] 约翰·卡尼梅克.动画人的生存手册：迪士尼 & 皮克斯故事大师讲动画剧本创作 [M].叶珊，译.北京：中国青年出版社，2013.

[10] 艾伦·贝森.动漫游原创力：100 个动画、漫画、游戏、影视人不可不知道的原则 [M].赵嫣，译.布莱斯·哈雷特，绘.北京：中国青年出版社，2013.

[11] 汉斯·巴赫尔.造梦空间：动画美术设计 [M].何璐怡，黄尤达，译.长沙：湖南美术出版社，2018.

[12] 增田弘道.日本动漫产业的商业运作模式 [M].李希望，译，北京：龙门书局，2012.

[13] C. M. 爱森斯坦.蒙太奇论 [M].富澜，译.北京：中国电影出版社，1999.

[14] 丹尼艾尔·阿里洪.电影语言的语法 [M].陈国铎，等译.北京：中国电影出版社，1981.

[15] 苏珊·朗格.情感与形式 [M].刘大基，等译.北京：中国社会科学出版社，1986.

[16] C. M. 爱森斯坦.并非冷漠的大自然 [M].富澜，译.北京：中国电影出版社，2003.

[17] 贝拉·巴拉兹.电影美学 [M].何力，译.北京：中国电影出版社，1982.

[18] 弗里德利希·席勒.秀美与尊严 [M].张玉能，译.北京：文化艺术出版社，1996.

[19] 阿瑟·丹托.艺术的终结 [M].欧阳英，译.南京：江苏人民出版社，2001.

[20] 赫伯特·里德.艺术的真谛 [M].王柯平，译.沈阳：辽宁人民出版社，1987.

[21] 罗兰·巴特.符号学美学 [M].董学文，等译.沈阳：辽宁人民出版社，1987.

[22] 莉斯·费伯，海伦·沃尔特斯.动画无极限——世界获奖动画短片的经典创意 [M].上海：上海人民美术出版社，2004.

[23] [德] 瓦尔特·本雅明.机械复制时代的艺术作品 [M].王才勇，译.北京：中国城市出版

社，2002.

[24] 动画六人之会.动画基础教程——动画基础知识及作画实践 [M]. 马然，译.北京：中国青年出版社，2005.

[25] 理查德·威廉姆斯.原动画基础教程——动画人的生存手册 [M]. 邓晓娥，译.北京：中国青年出版社，2006.

[26] 山口康男.日本动画全史——日本动画领先世界的奇迹 [M]. 于素秋，译.北京：中国科学技术出版社，2008.

[27] 宫崎骏.宫崎骏水彩画集 [M]. 东京：德间书店，1996.

[28] 士郎正宗.攻壳机动队 S.A.C.2nd GIG [M]. 东京：Hobby JAPAN，1996.

[29] 冯友兰.中国哲学简史 [M]. 北京：北京大学出版社，2001.

[30] 晓欧，张天晓，舒宵.动画设计稿 [M]. 北京：机械工业出版社，2005.

[31] 吴冠英.动画造型设计 [M]. 北京：清华大学出版社，2003.

[32] 吴冠英.动画美术设计原创图稿参考 [M]. 北京：高等教育出版社，2003.

[33] 吴冠英，王筱竹.动画美术设计 [M]. 北京：高等教育出版社，2016.

[34] 王筱竹.动画电影剧作与角色塑造 [M]. 北京：清华大学出版社，2017.

[35] 李杰.原画 [M]. 北京：机械工业出版社，2004.

[36] 冯文，孙立军.动画概论 [M]. 北京：中国电影出版社，2006.

[37] 刘小林，钱博弘.动画概论 [M]. 武汉：武汉理工大学出版社，2004.

[38] 贾否.动画创作基础 [M]. 北京：清华大学出版社，2003.

[39] 江辉.动画场景设计 [M]. 成都：四川美术出版社，2006.

[40] 陈迈.逐格动画技法 [M]. 北京：中国人民大学出版社，2005.

[41] 郑树森.电影类型与类型电影 [M]. 南京：江苏教育出版社，2006.

[42] Patmore Chris. The Complete Animation Course: The Principles, Practice And Techniques Of Successful Animation [M]. London: Thames & Hudson, 2003.

[43] Jayne Pilling. Animation: 2D and beyond [M]. Crans-Pres-Celigny: Roto Vision SA, 2001.

[44] Peter Lord, Brian Sibley. Cracking Animation [M]. Nick Park London: Thames & Hudson, 1998.

[45] Fraser MacLean. Setting the Scene: The Art & Evolution of Animation Layout [M]. Hachette Book Group USA, 2011.

[46] Tim Hauser. The Art of UP [M]. Chronicle Books, 2009.

[47] Charles Solomon. The Art of Toy Story 3 [M]. Chronicle Books, 2010.

[48] Ben Queen, Karen Paik. The Art of Cars 2 [M]. Chronicle Books, 2011.

[49] Emily Haynes, Travis Knight. *The Art of Kubo and the Two Strings* [M]. Chronicle Books, 2016.

[50] Jed Alger, *The Art and Making of ParaNorman* [M]. Chronicle Books, 2012.

[51] Jessica Julius, *The Art of Zootopia* [M]. Chronicle Books, 2016.